퇴근 후,
오일파스텔 드로잉

퇴근 후,
오일파스텔 드로잉

크레용토끼

프롤로그

일상 속의 익숙한 물체도 빛에 따라서 생각지 못했던 새로운 색으로 느껴지곤 합니다. 특히 자연 풍경에서 느껴지는 색감은 하나하나 나열하기 힘들 정도로 다채롭고 찬란해요. 저는 주변에서 느껴지는 색을 가만히 앉아 감상하는 것을 좋아합니다. 이렇게 느낄 수 있는 아름다운 색감들을 오일파스텔이라는 간편한 재료로 종이에 기록하고 있어요.

오일파스텔은 다른 채색 도구에 비해 가격도 저렴하고, 색깔도 아주 다양하고 사용하는 방법도 아주 단순합니다. 사실 오일파스텔은 알고 보면 아주 익숙한 재료예요. 작가나 전문가들만 사용할 것 같은 이름이지만, 어린 시절 사용한 적 있는 크레파스도 알고 보면 오일파스텔입니다. 다만 고급 오일파스텔일수록 발색이 선명하고, 질감이 촉촉하고 부드러워서 블렌딩하기 쉽고 찌꺼기도 덜 나온다는 장점이 있어요.

신나게 크레파스로 그림 그리던, 여러분의 꼬마 화가 시절을 떠올려 보세요. 어른이 된 지금과 달리 천진난만했고, 그저 행복하고 즐거운 마음으로 좋아하는 색을 골라 커다란 도화지를 용감하게 가득 채우지 않았나요? 많은 사람이 나이가 들수록 남의 시선을 신경 쓰게 되고 괜히 나의 소중한 그림을 다른 사람들의 것과 비교하며 그림에 흥미를 잃고 포기해 버리곤 합니다.

이 책과 함께하는 지금 이 순간만큼은 남의 시선을 신경 쓰고 비교하려는 마음을 잊고, 눈앞에 있는 내 그림에만 집중해 보세요. 여러분이 그림과 함께하는 동안에는 "즐겁다!"라는 마음만 온전히 느낄 수 있으면 좋겠어요. 처음부터 모든 순간을 즐기기가 쉽지 않겠지만, 그림을 그리는 작은 과정 하나하나에서 행복을 찾다 보면 즐거움이 조금씩 느껴질 거예요. 이 과정에 집중하고 몰입하면 잡념은 사라지고, 나만의 행복을 느낄 수 있어요. 여러분도 꼭 자기만의 행복을 찾길 바랍니다.

『퇴근 후, 오일파스텔 드로잉』에서는 까렌다쉬 오일파스텔 기준으로 색상을 표시합니다. 하지만 반드시 같은 브랜드 제품을 사용해야 하는 것은 아니에요. 색상표를 참고하여 비슷한 색상을 골라 그려보세요. 아예 다른 도구, 예를 들어 아이패드, 색연필, 물감 등 가지고 있는 도구들을 사용하여 그려도 좋아요. 책에서 제안하는 다양한 색 조합을 참고하여 그림을 그리다 보면 내가 어떤 색을 좋아하는지, 내 취향의 색 조합은 어떤 스타일인지 알게 될 거예요. 평소보다 더 다채로운 색으로 일상의 소중한 것들을 그려보세요.

천천히 주변을 둘러보면 우리가 모른 채 지나쳤던 즐거움과 아름다운 색들을 발견할 수 있어요.
앞으로 여러분의 시간을 더욱 다채롭고 빛나는 색깔들로 채워보세요.

2023년,
크레용토끼

목차

프롤로그 • 004 •
책 활용법 • 008 •

Rabbit's Crayon #01
크레용토끼와 함께 그려요

• 010 •
준비물

• 014 •
색상표

• 016 •
오일파스텔 터치 방법

• 018 •
다양한 채색 기법

Rabbit's Crayon #02
반짝반짝 빛나는 그림 그리기

• 022 •
둥글둥글 귀여운 과일—
감귤, 방울토마토, 홍시

• 029 •
하트 모양 알로카시아

• 033 •
분홍 복숭아

• 037 •
달콤한 딸기

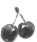

• 041 •
깜찍한 체리

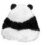

• 045 •
아기 판다의 뒷모습

Rabbit's Crayon #03
꾸덕한 터치가 살아있는 그림 그리기

• 050 •
노란 민들레

• 054 •
빨간 튤립과
노란 튤립

• 061 •
리본을 묶은 라벤더

• 066 •
꼬순내 나는
강아지

• 070 •
과즙 팡팡 애플망고

• 075 •
팔짱 낀 고양이

• 080 •
방긋 웃는 우파루파

Rabbit's Crayon #04
다채로운 색감으로 조화롭게 그리기

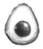

• 086 •
동그란 아보카도

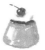

• 091 •
체리를 올린
커스터드푸딩

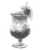

• 096 •
무지갯빛 칵테일

• 101 •
상큼한 자몽에이드

• 106 •
말랑말랑
납작복숭아

• 111 •
알록달록 무화과

• 116 •
유리컵에 든
딸기 라테

Rabbit's Crayon #05
꿈에서 본 듯 영롱한 색감으로 그리기

• 122 •
몽실몽실 알파카

• 127 •
달콤한
딸기 케이크

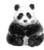

• 132 •
행복을 주는 판다

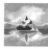

• 137 •
분홍 노을이 진
호수 풍경

• 142 •
제주도 유채꽃밭

• 147 •
꽃이 핀 벽돌집의
푸른 문

♧ 퇴근 후, 오일파스텔 드로잉 활용법 ♧

그림을 그리는 과정에서 즐거움을 느끼는 방법 10가지☆★

01. 평소 좋아하는 풍경이나 일상 속 소중한 것들을 어떻게 그리면 좋을까? 상상하는 즐거움

02. 그림 재료들을 준비하고 펼치는 순간, 벌써 예술가가 되어버린 듯한 즐거움

03. 마음처럼 움직여 주지 않는 손과 씨름하며 흰 종이에 밑그림을 그리고 지우개로 수정하는 과정을 거듭하며, 조금씩 마음에 드는 밑그림에 가까워지는 즐거움

04. 어떤 색으로 칠하면 좋을까? 알록달록한 오일파스텔을 펼쳐놓고 마음대로 색을 고르는 즐거움

05. 내가 고른 색을 칠하면 어떤 느낌일까? 연습 삼아 편한 마음으로 빈 종이에 칠해보며, 오일파스텔의 예쁜 색이 선명하게 발색 되고 부드럽게 블렌딩 되는 모습을 관찰하는 즐거움

06. 본격적으로 색칠하기 전에, 밑그림을 지우개로 정리하며 두근두근 마음을 가다듬는 즐거움

07. 내가 잘 칠하고 있는 걸까? 불안하고 막막한 마음을 꾹 참고, 반드시 끝까지 그려보겠다는 의지를 다지는 즐거움

08. 혹시 나에게 숨겨진 재능이 있었던 건 아닐까? 처음 그린 것치고는 꽤 귀여운 나의 작품을 바라보며 뿌듯해하는 즐거움

09. 같은 그림을 한 번 더 그린다면, 어떤 부분을 고쳐야 할까? 더 만족스러운 그림을 위해 재도전하는 나의 열정에 감동하는 즐거움

10. 다시 그리니까 확실히 낫네? 재도전을 통해 그림 실력과 자신감을 업그레이드하는 즐거움

『퇴근 후, 오일파스텔 드로잉』의
모든 드로잉을 "크레용토끼 유튜브"에서 만나보세요

책 속의 25개 도안을 다운로드하여 다양하게 활용할 수 있어요

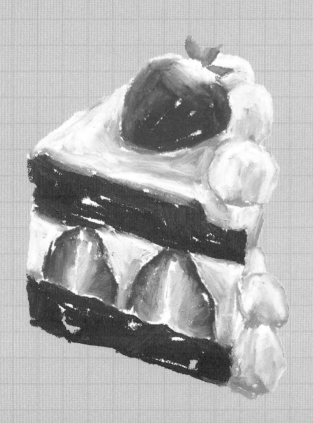

Rabbit's Crayon #01

크레용토끼와 함께 그려요

1. 준비물

꼭 필요한 재료

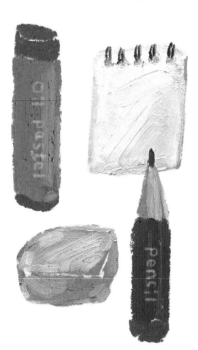

오일파스텔

오일파스텔은 어릴 때 사용하던 크레파스와 비슷한 미술도구입니다. 초보자도 원하는 색감을 쉽고 간편하게 칠할 수 있어요. 크레파스와 비슷하지만, 더 무르고 촉촉하기 때문에 색상 혼합이 쉽고, 유화처럼 거친 질감을 표현하기 좋아요. 개인적으로는 까렌다쉬 오일파스텔을 선호합니다.

지우개

연필로 그린 선을 정리할 때 사용합니다. 꼭 오일파스텔로 색칠하기 전에 스케치 선을 옅게 지워주세요. 저렴한 미술용 지우개로도 충분합니다.

종이

어떤 종이에 그려야 할지 고민이 될 때는 흰 도화지에 그려보세요. 초보자가 색칠하기에 질감도 무난하고 오일파스텔의 다양한 색감이 잘 표현됩니다. 종이의 결이 고우면 세밀하고 매끈한 그림을 그리기 좋고, 종이의 결이 거칠면 질감이 두껍고 자유로운 느낌의 그림을 그리기에 좋아요. 개인적으로는 브리스톨지와 같이 고운 결의 종이를 선호합니다.

연필

밑그림을 그릴 때 사용합니다. 연필 선이 비치거나 번지는 것을 방지하기 위해 꼭 색칠하기 전에 연필 선을 옅게 지워주세요. 개인적으로는 진하기 2B 정도의 연필을 선호합니다.

함께 사용하면 좋은 재료

마스킹 테이프

배경이 있는 그림을 그릴 때, 외곽선을 깔끔하게 마무리하기 위해 사용합니다. 연필로 스케치하기 전에 마스킹 테이프를 붙여 외곽선을 만들고 드로잉을 마친 후에 테이프를 조심스럽게 뜯어주세요. 마스킹 테이프를 떼어낼 때 종이가 훼손되기도 하므로, 사용하기 전에 담요와 같이 먼지가 있는 곳에 붙였다 떼어내어 접착력을 낮춘 후 사용하는 것을 추천합니다.

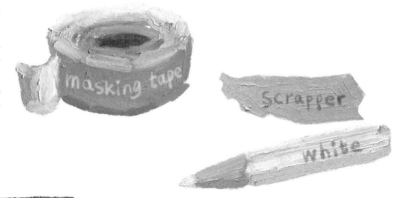

검은색 색연필

동물의 작은 눈처럼 섬세한 작업을 할 때 활용합니다.

스크래퍼 or 흰색 색연필

오일파스텔로 칠한 부분을 긁어낼 때 사용합니다. 흰색 색연필로 대체할 수 있지만, 스크래퍼가 훨씬 단단하며 깎을 필요가 없어서 더 활용도가 높아요. 긁어내기 기법으로 잘못 칠한 부분을 수정하거나 원하는 무늬와 질감을 표현할 수 있어요.

함께 사용하면 좋은 재료

흰색 페인트 마카 or 수정액

흰색 오일파스텔보다 간편하고 선명하게 하이라이트를 표현할 수 있는 재료입니다. 흰색 페인트 마카는 주변에서 구하기 쉬운 수정액으로 대체할 수 있어요. 마카나 수정액을 오일파스텔 그림 위에 세게 문지르면 팁이 망가지기 때문에 그림 위에 흰색 잉크를 흘리듯이 톡 얹어주세요.

" 체리 그림에
 직접 하이라이트를 얹어보세요.

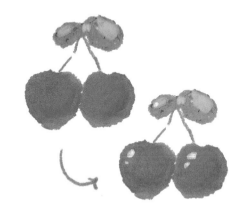

오일파스텔 그림 보관하는 방법

픽서티브 / 액자 / opp 봉투(클리어파일)

오일파스텔로 그린 그림은 완전히 마르지 않고 물리적 자극에 쉽게 번집니다. 그림을 보호하기 위해서는 '픽서티브'를 뿌리거나 액자 혹은 opp 봉투(클리어 파일)에 넣어 보관하는 것이 좋아요. 이때 그림을 어떤 방법으로 보관하든, 최소한 일주일 정도 건조하는 것을 추천합니다.

오일파스텔 전용 픽서티브는 단순히 재료를 고정만 시키는 것이 아니라, 수지막으로 덮어 그림을 보호합니다. 물론 얇은 막이기 때문에, 픽서티브를 뿌렸다고 하더라도 심한 물리적 자극은 피해야 합니다. 꼭 실외에서 사용해야 하며, 사용 전 충분히 흔들어 주세요. 한 번에 너무 많이 뿌리면 흘러내리기 때문에 주의해야 하며, 얇게 뿌리고 말리고 뿌리고 말리고를 5번 이상 반복해 주세요.

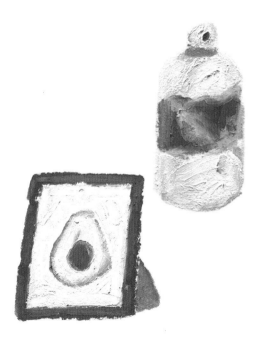

2. 색상표

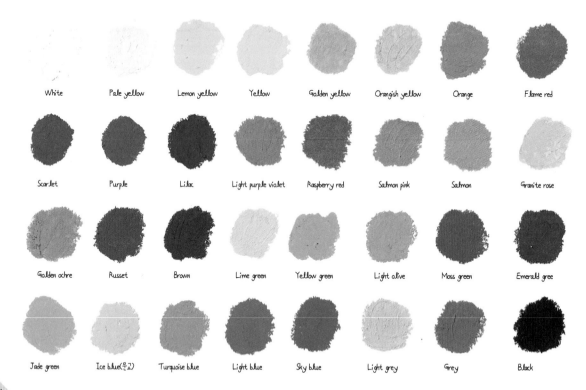

White Pale yellow Lemon yellow Yellow Golden yellow Orangish yellow Orange Flame red

Scarlet Purple Lilac Light purple violet Raspberry red Salmon pink Salmon Granite rose

Golden ochre Russet Brown Lime green Yellow green Light olive Moss green Emerald gree

Jade green Ice blue(후구) Turquoise blue Light blue Sky blue Light grey Grey Black

나만의 색상표 만들기

색상표를 만들 때는 색상을 명확하게 확인할 수 있도록 색을 빽빽하고 선명하게 칠하는 것이 좋아요.

3. 오일파스텔 터치 방법

강약 조절

오일파스텔에 힘을 주어 빽빽하게 칠해야 그림이 선명하고 깔끔하게 느껴집니다. 다만 경계를 블렌딩하거나 몽글몽글하게 칠할 때는 약하게 칠해주세요.

얇고 짧은 터치

꾸덕꾸덕한 질감을 살릴 때 사용합니다.

두꺼운 터치

두꺼운 선으로 칠하면 면을 빠르고 깔끔하게 채울 수 있어요.

몽글몽글한 터치

색을 섞거나, 부드럽고 몽글몽글한 질감을 표현할 때 사용합니다.

얇고 긴 터치

식물 줄기와 같이 가는 선을 긋거나, 테두리를 다듬을 때 사용합니다. 오일파스텔의 각진 부분을 활용해 주세요. 각진 부분도 칠하는 순간부터 닳기 시작하므로 중간중간 오일파스텔을 돌려주면서 각진 부분들을 활용합니다.

연습 해보세요

강약 조절

얇고 짧은 터치

얇고 긴 터치

두꺼운 터치

몽글몽글한 터치

4. 다양한 채색 기법

블렌딩

서로 다른 색상을 섞어 새로운 색을 만드는 기법입니다. 색상을 혼합할 때는 상대적으로 어두운색을 먼저 칠한 다음, 그 위에 밝은색을 칠해주세요.

더 밝은색을 만들고 싶을 때는　　White를 섞어주세요.

White

Ice blue

Turquoise blue

Salmon pink

Raspberry red

Scarlet

White

Lime green

Yellow green

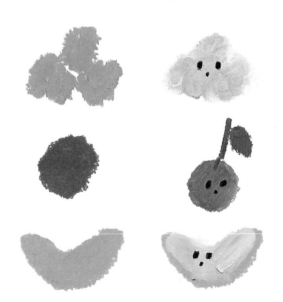

그러데이션

색의 경계를 블렌딩하여 자연스러운 그러데이션을 표현해 보세요.

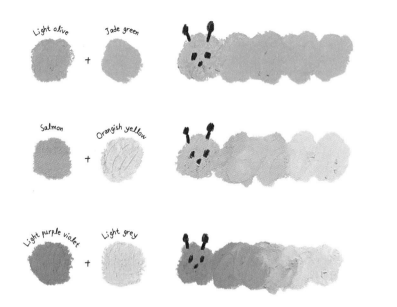

Light olive + Jade green

Salmon + Orangish yellow

Light purple violet + Light grey

연습 해보세요

Rabbit's Crayon #02

반짝반짝 빛나는 그림 그리기

01 동글동글 귀여운 과일—
감귤, 방울토마토, 홍시

오일파스텔의 예쁜 색감으로 동그란 과일들을
칠해보세요.

【 색상 】

— 감귤

Orange Light olive White

— 방울토마토

Scarlet Moss green Salmon pink

— 홍시

Flame Red Salmon pink Light purple violet White Golden yellow

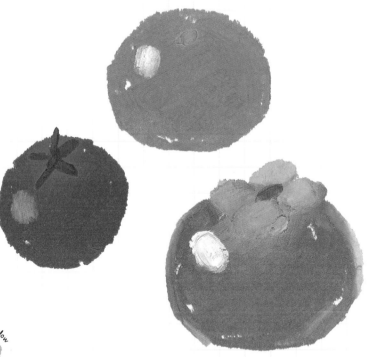

✿ 동글동글 감귤은 이렇게 그려보세요 ✿

✳ 하이라이트 표현하는 법
빛이 좌측 상단에서 내리쬔다면,
물체의 좌측 상단에
흰색을 작고 동그랗게 칠해주세요.

✳ 감귤 잎의 색은 진한 초록색으로
Emerald green

✳ 중요한 터치 방법
안쪽 면을 빽빽하게
채울 때는 두꺼운 터치로 칠하면
더욱 깔끔하고 빠르게
채울 수 있어요.

✳ 보는 각도에 따른 꼭지 위치 변화
옆에서 봤을 때는 꼭지가 위쪽에 있고,
위에서 봤을 때는 정중앙에 있어요.

step1〉 연필로 납작한 동그라미를 스케치합니다.

step2〉 색칠 전 스케치 선을 옅게 지운 다음, Orange로 테두리를 깔끔하게 칠해주세요.

step3〉 같은 색으로 귤의 안쪽을 두꺼운 터치로 쭉쭉 칠해주세요.

step4〉 Orange로 안쪽 면을 마저 채웁니다.

step5〉 감귤 위쪽에 Light olive로 꼭지를 칠해주세요.

step6〉 White로 귤의 좌측 상단에 하이라이트를 칠해주세요.

🌳 동글동글 방울토마토는 이렇게 그려보세요 🌳

✱ 꼭지의 위치가 달라도, 하이라이트의 위치는 같아요.

✱ 페인트 마카로 하이라이트를 표현합니다.
그림 위에 잉크를 흘리듯 톡 찍어주세요. (p.12 참고)

✱ 안쪽 면을 빽빽하게 채울 때는
두꺼운 터치로 칠하기!
잊지 마세요!

✱ 중간 점을 기준으로
밖에서 안으로 선을 그어주세요.
그래야 끝부분이 깔끔해요.

✱ 오일파스텔로
하이라이트를 표현할 땐
세게 눌러 칠해주세요.

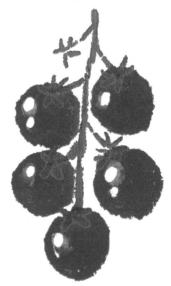

step1〉 연필로 동그라미를 스케치합니다.

step2〉 색칠 전 스케치 선을 옅게 지운 다음, Scarlet으로 테두리를 깔끔하게 칠해주세요.

step3〉 Scarlet으로 안쪽 면을 빽빽하게 채웁니다.

step4〉 Moss green으로 방울토마토 위 쪽에 점을 찍어주세요.

step5〉 점을 기준으로 별 모양 꼭지를 얇게 그립니다.

step6〉 Salmon pink로 방울토마토의 좌 측 상단에 하이라이트를 칠해주세요.

🌳 둥글둥글 홍시는 이렇게 그려보세요 🌳

※ 몰캉몰캉하게 푹 익은 홍시를 표현
채도 높은 주황색 홍시에 파스텔톤 색감을 더해 입체감을 주세요.

좌측 상단에서 빛이
내리쬐는 경우,
물체의 좌측 상단이 밝고
우측 하단이 상대적으로 어두워요.

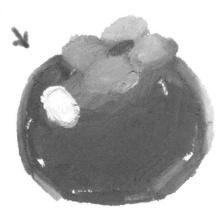

밝은 부분 어두운 부분

Salmon Light purple
pink violet

Golden
yellow

※ 자연스러운 감꼭지 그리는 법
납작한 동그라미를 3개 그린 후,
제일 앞쪽 꼭지는 더욱 통통하게 그려주세요.

※ 테두리를 더 밝은색으로 마무리하여
속이 살짝 비치는 듯한 반투명한 껍질을
더욱 실감 나게 표현해 주세요.

step1> 연필로 납작한 동그라미를 스케치합니다.

step2> 색칠 전 스케치 선을 옅게 지운 다음, Flame red로 테두리를 깔끔하게 칠해주세요.

step3> Flame red로 안쪽 면을 빽빽하게 채워주세요.

step4> 좌측 상단 밝은 부분은 Salmon pink로 부드럽게 블렌딩하고, 우측 하단 어두운 부분은 Light purple violet을 조금 칠합니다.

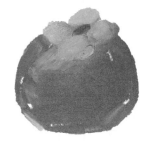

step5> p.27 노트의 터치 모양을 참고하여 Light olive, Moss green으로 꼭지를 그려주세요.

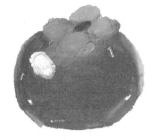

step6> Golden yellow로 테두리를 칠하고 White로 홍시의 좌측 상단에 하이라이트를 표현해 주세요.

02 하트 모양
알로카시아

커다란 하트 모양 잎이 귀여운 알로카시아를 그려보세요.

【 색상 】

Moss green　Light olive　Russet

Golden ochre　Granite rose

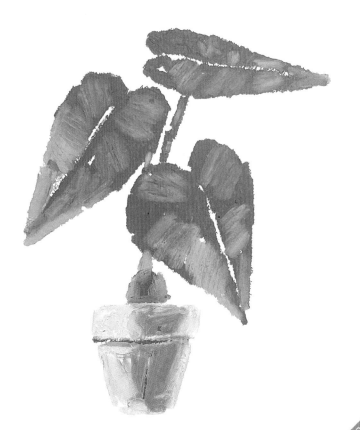

♧ 하트 모양 알로카시아는 이렇게 그려보세요 ♧

각각의 대상을 색칠할 때,
한 가지 색만 쓰지 말고
두 가지 색을 블렌딩 해보세요.

이
프,
줄기

Moss green Light olive

구근

Russet Golden ochre

토분

Russet Granite rose

같은 색도 ● (Russet) 나중에 덧칠하는 색에
따라 다른 느낌을 줄 수 있어요.

✳ 스케치 강약 조절
하트 모양의 커다란 잎이 알로카시아의
큰 매력이기 때문에 이파리를 크게
꽉 채워 그리고 줄기와 화분은
작게 그려주세요.

잎 모양

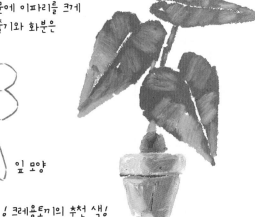

❗크레용토끼의 추천 색❗

 Granite rose

분홍색만큼 쨍하거나 튀지 않으면서도 귀엽고 따뜻한 느낌을
주는 연한 살굿빛 색이에요. 회색 대신 사용해 보세요.

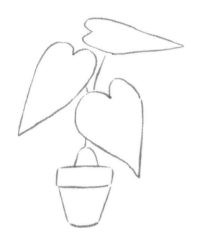

step1> 연필로 알로카시아와 화분을 스케치합니다. 다양한 각도의 하트 모양 잎을 먼저 커다랗게 그린 다음, 남은 부분에 줄기를 살짝 그려주세요.

step2> 색칠 전 스케치 선을 옅게 지운 다음, Moss green으로 잎과 줄기를 칠해 주세요. 이때 잎의 중간을 얇게 비워둡니다.

step3> Light olive로 잎의 외곽선을 다듬고, Moss green 위에 짧고 도톰한 터치를 얹어 무늬를 표현해 주세요.

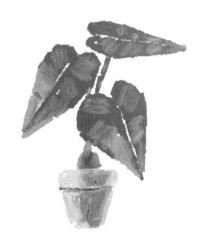

step4> 줄기 아래쪽에는 Russet을 도톰하게 칠해 구근을 표현합니다.

step5> Russet으로 화분의 어두운 부분을 칠해주세요. Golden ochre로 구근의 외곽선을 칠하고, Granite rose로 화분의 외곽선을 칠합니다.

step6> Granite rose로 화분을 마저 칠해주세요. 이때 Russet으로 칠한 어두운 부분을 모두 덮어주세요.

O3 분홍 복숭아

두 가지 색깔로 탐스러운 분홍 복숭아를 쉽게
그려보세요.

【 색상 】

Salmon pink Pale yellow

Moss green Light olive

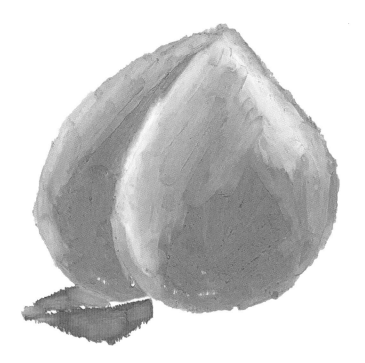

♧ 분홍 복숭아는 이렇게 그려보세요 ♧

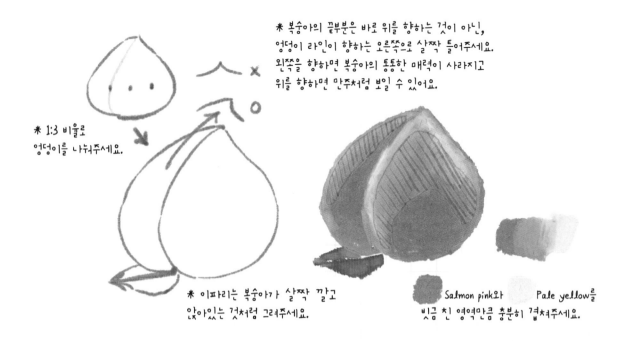

✳ 복숭아의 끝부분은 바로 위를 향하는 것이 아닌,
엉덩이 라인이 향하는 오른쪽으로 살짝 틀어주세요.
왼쪽을 향하면 복숭아의 통통한 매력이 사라지고
위를 향하면 만주처럼 보일 수 있어요.

✳ 1:3 비율로
엉덩이를 나눠주세요.

✳ 이파리는 복숭아가 살짝 깔고
앉아있는 것처럼 그려주세요.

Salmon pink와 Pale yellow를
빗금 친 영역만큼 충분히 겹쳐주세요.

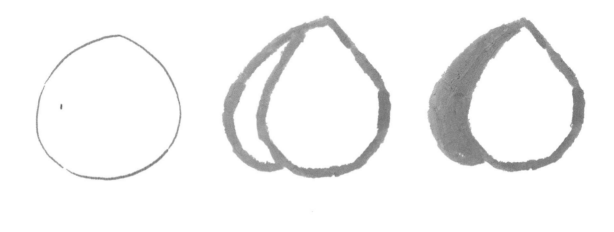

step1> 연필로 뒤집어진 복숭아를 스케 치합니다. 1:3 비율로 엉덩이를 나누고 잎도 작게 그려주세요.

step2> Salmon pink로 외곽선을 깔끔하 게 칠해주세요.

step3> Salmon pink로 작은 엉덩이를 빽 빽하게 채웁니다.

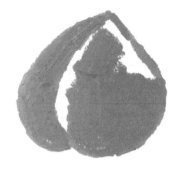

step4> 큰 엉덩이의 위쪽을 조금만 남겨놓고 아래쪽을 모두 빽빽하게 채워주세요.

step5> Pale yellow로 남겨놓은 부분을 모두 채우면서 Salmon pink로 칠해놓은 부분도 부드럽게 블렌딩해 주세요. 정확한 범위는 p.34의 노트를 참고하여 칠합니다. 외곽선도 밝게 다듬어 주세요.

step6> Moss green, Light olive로 잎을 칠합니다. 이때 알로카시아처럼 잎의 중간을 가늘게 비워서 밝게 표현해 주세요.

04 달콤한 딸기

귀여운 씨앗이 반짝이는 빨간 딸기를 그려보세요.

【 색상 】

Scarlet Raspberry red Salmon pink

Pale yellow Light olive White

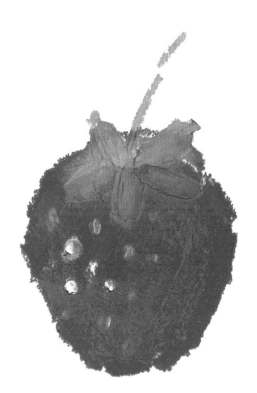

♧ 달콤한 딸기는 이렇게 그려보세요 ♧

빨간 딸기 위에
Light Olive를 얹을 때는
강하게 눌러 칠합니다.

❋ 끝이 날렵한 잎을 쉽게 그리는 법
도톰한 터치 끝에 짧고 얇은 선을
이어 붙여 주세요.

❋ 딸기 씨앗 표현
밝은 부분(빗금 친 부분)에
White로 점을 콕콕 찍어주세요.
검은색으로 점을 찍으면, 징그럽게
느껴질 수 있어요!

❋ 딸기의 형태
너무 각지거나 길쭉한 형태보다
둥그란 형태가 귀여워요.

❋ White 페인트 마카나
수정액을 사용하면 더 선명하게
표현할 수 있어요.

step1> 연필로 아래쪽이 살짝 뾰족한 동그라미를 스케치합니다.

step2> Scarlet으로 테두리를 깔끔하게 칠하고, 우측 하단 면을 넓게 칠해주세요.

step3> 딸기의 위쪽을 조금 남겨두고 Raspberry red로 이어서 칠해주세요.

step4〉 Salmon pink로 위쪽 테두리를 칠해주세요.

step5〉 남은 부분을 Pale yellow로 채우고, 그 위에 Light olive로 점을 찍어주세요.

step6〉 점을 기준으로 꼭지와 잎을 그립니다. 이때 꼭지는 얇고 길게, 잎은 짧고 도톰하게 그려주세요. p.38 노트를 참고하여 잎의 끝부분은 날렵하게 그립니다. White로 딸기의 우측 상단에 점을 찍어 씨앗을 표현해 주세요.

05 깜찍한 체리

빨간 체리를 다양한 색상 그러데이션으로 더욱
사랑스럽게 표현해 보세요.

【 색상 】

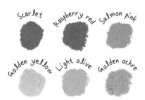

Scarlet Raspberry red Salmon pink

Golden yellow Light olive Golden ochre

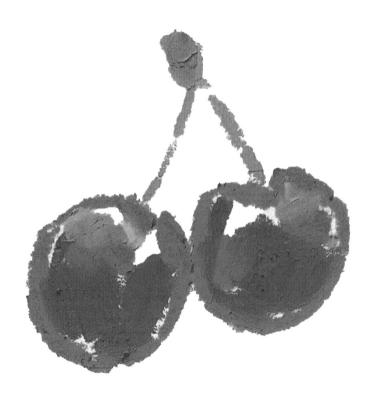

• •

☘ 깜찍한 체리는 이렇게 그려보세요 ☘

체리 꼭지 끝부분은
도톰하게 마무리해 주세요.

체리 알맹이는
둥근 하트 모양으로 그려주세요.

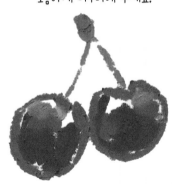

✱ 같은 크기의 체리 알맹이도
어떻게 배치하느냐에 따라
느낌이 확 달라져요.

— 멀리 떨어져 있을 때: 작고 가벼운 느낌
— 딱 붙어있을 때: 크고 묵직한 느낌

step1> 체리를 스케치합니다. 체리 열매를 딱 붙게 그려야 더 귀엽고 탱글해 보여요.

step2> Scarlet으로 체리의 하단을 넓게 칠해주세요.

step3> Raspberry red로 체리의 테두리를 긋고 Scarlet을 그러데이션 해주세요.

step4> 이어서 *Salmon pink*로 그러데이 션 해주세요. 이때 체리 위쪽은 조금 비 워두세요.

step5> *Light olive*로 꼭지를 얇게 그어 주세요. 꼭지 끝부분은 도톰하게 칠합 니다.

step6> 꼭지 끝부분에 *Golden ochre*를 살 짝 얹어주세요. 체리의 비워둔 부분에 *Golden yellow*를 살짝 칠해주면, 흰 부 분만 있을 때 보다 더 빛나 보일 수 있 어요.

06 아기 판다의
뒷모습

블렌딩 기법을 활용하여, 아기 판다의 털을 더욱
보드랍고 입체감 느껴지게 표현해 보세요.

【 색상 】

Light grey Pale yellow White Black

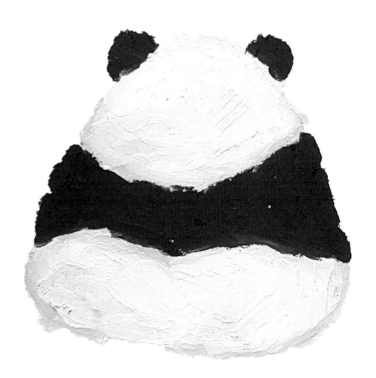

☙ 아기 판다의 뒷모습은 이렇게 그려보세요 ☙

✳ 흰 털의 색 조합

Light grey

Pale yellow

→ White로 블렌딩할 때는
테두리까지 꼼꼼하게 덮어주세요.

✳ 흰 털의 하이라이트 표현
빛이 우측 상단에서 내리쬔다고 가정한다면,
흰 털의 우측 상단에
 Pale yellow를 칠해줍니다.

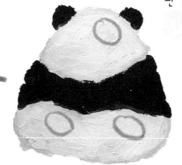

✳ 검은 털의 모양
위쪽은 둥근 머리 라인,
아래쪽은 엉덩이 라인이
잘 드러나도록 그려주세요.

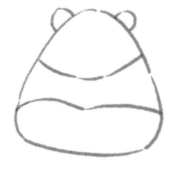

step1> 모서리가 둥근 세모를 그립니다. 삼각김밥을 떠올리면 쉬워요.

step2> 얼굴, 등, 엉덩이 영역을 삼등분하고 귀를 작게 그려주세요.

step3> Light grey로 흰 털의 테두리를 깔끔하게 칠합니다. 이때 좌측 하단(어두운 부분)은 넓게 칠해주세요.

 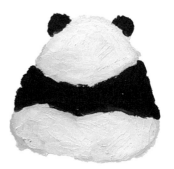

step4〉 Pale yellow로 흰 털의 우측 상단을 칠해주세요. 이때 남은 부분을 빽빽하게 채울 필요는 없어요.

step5〉 밑색 칠한 부분을 White로 부드럽게 블렌딩합니다.

step6〉 Black으로 검은 털을 마저 칠해주세요.

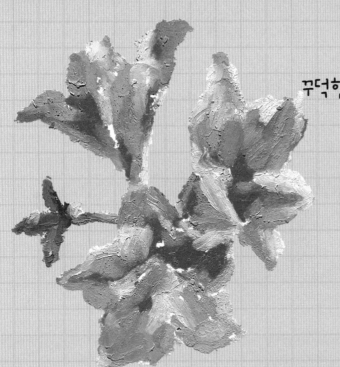

Rabbit's Crayon #03

꾸덕한 터치가 살아있는 그림 그리기

07 노란 민들레

보송보송한 민들레 꽃잎의 질감이 잘 느껴지도록 그려보세요.

【 색상 】

Orange Yellow Lemon yellow

Light olive Lime green

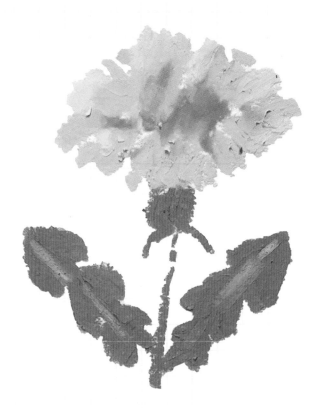

• •

☘ 노란 민들레는 이렇게 그려보세요 ☘

✳ 꽃잎을 색칠할 때는
중심에서 바깥으로 퍼지는 방향으로
터치합니다.

✳ 주황색 민들레가 되지 않도록
Orange는 아주 조금만 칠해주세요.

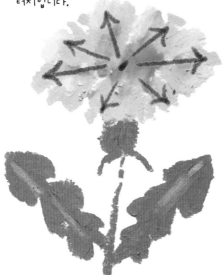

✳ 민들레의 잎 모양
조금 찌그러져도 크게 어색하지 않아요.
자연스럽게 표현해 보세요.

정확한 형태로 스케치하여
힘들게 채우기보다는
기준점만 찍어두고
오일파스텔로 바로 색칠해 보세요.

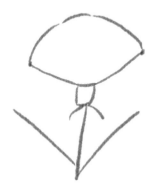

step1〉 꽃송이는 부채꼴 모양으로 그리고, 꽃받침도 그려주세요. 잎은 형태를 살려 스케치하지 않고, 일단 길이와 방향을 고려해 선으로만 그립니다.

step2〉 삼등분하는 점을 찍어주세요. 이후에 이 점을 기준으로 희미한 세모 모양의 영역을 참고하여 색칠합니다.

step3〉 Orange로 짧게 터치합니다. 중간에서부터 바깥으로 퍼지는 형태로 터치해 주세요.

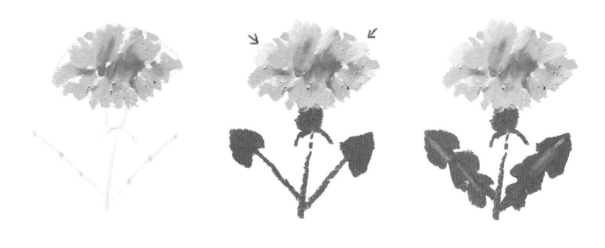

step4〉 남은 부분을 Yellow로 길게 터치합니다. 이때 꽃잎의 질감이 잘 느껴지도록 빽빽하게 채우지 않고 터치 사이의 빈틈을 살짝 남겨두세요.

step5〉 꽃송이 제일 바깥쪽에는 Lemon yellow를 더해 모양을 다듬어 주세요. Light olive로 꽃받침과 줄기를 칠하고, 잎에 찍어놓은 점을 기준으로 끝에서부터 세모를 그립니다.

step6〉 잎 하나에 세모를 세 개씩 이어 그려 주세요. 잎의 형태가 잡히면, 잎 중간에 Lime green으로 얇은 선을 그어 줍니다.

08 빨간 튤립과
 노란 튤립

만개하기 직전의 통통하고 동그란 튤립을 그려
보면서, 꽃잎의 경계를 명확히 구분하는 법을 익
혀보세요.

【 색상 】

Scarlet Raspberry red Flame Red

Salmon pink Light olive Lime green

Yellow Orangish yellow

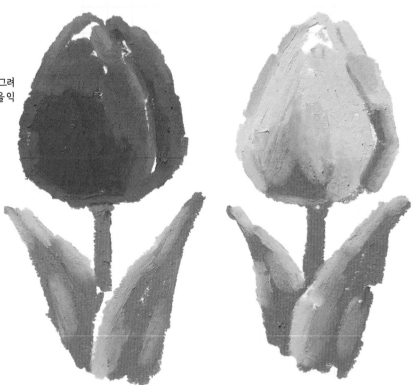

✳ 꽃잎을 4:1의 비율로 나누면
더욱 자연스러워요.

✳ 색이 겹치는 부분을 이처럼
약한 세기로 칠하면 더욱 자연스럽게
그러데이션 할 수 있어요.

✳ 꽃잎 경계가 명확히 구분되도록
어두운 부분의 면적을 충분히 잡고
표현해 주세요.

✳ 빨간 튤립의 어두운 부분에는
더 어두운 보라색, 갈색 대신
빨간색을 충분히 칠하는 것이 안전해요!

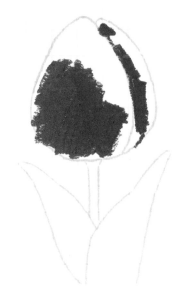

step1> 연필로 튤립 꽃송이를 물방울 모양으로 그립니다. 꽃잎은 약 4:1의 비율로 나누어 주세요.

step2> 줄기와 잎을 그려주세요. 이때 줄기를 기준으로 잎 두 개가 겹치도록 표현합니다.

step3> 빨간 튤립을 먼저 칠합니다. Scarlet으로 꽃잎의 경계를 칠하고, 아래쪽을 넓게 칠해주세요.

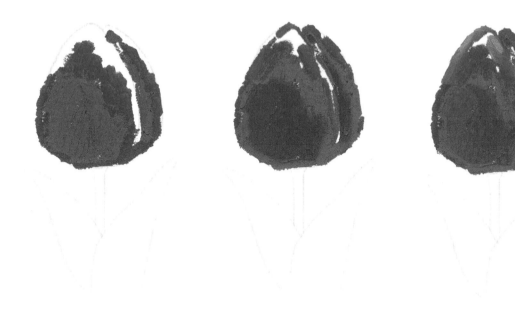

step4> Raspberry red로 꽃송이 아래쪽 테두리를 긋고, Scarlet 주변을 그러데이션 해주세요.

step5> Flame red로 꽃송이 위쪽 테두리를 긋고, Raspberry red 주변을 그러데이션 해주세요.

step6> Salmon pink로 꽃송이 제일 위쪽의 밝은 부분을 칠해주세요.

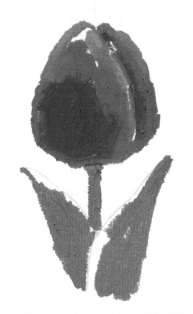

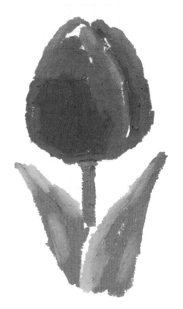

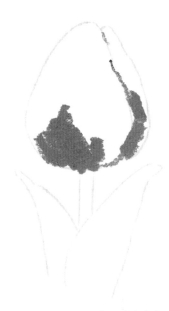

step7> Light olive로 줄기와 잎을 칠합니다. 이때 잎의 경계는 살짝 비워주세요.

step8> Lime green으로 비워두었던 잎의 경계를 칠하고, 잎의 테두리를 칠하여 완성합니다.

step9> 이제 노란 튤립을 칠합니다. 똑같이 스케치한 후 Light olive로 꽃잎의 경계를 칠하고, 아래쪽을 넓게 칠해주세요.

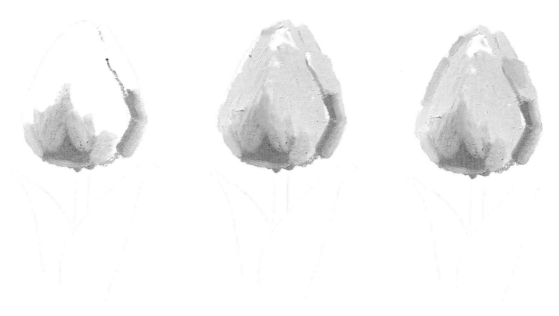

step10> Lime green으로 꽃송이 아래쪽 테두리를 그어주고, Light olive로 주변을 그러데이션 해주세요. Light olive와 Yellow 사이에 이렇게 파스텔톤의 밝은 연두색을 사용하면 좀 더 산뜻한 느낌을 줄 수 있어요.

step11> 노란 튤립의 정체성이 잘 느껴지도록 Yellow를 충분히 칠해주세요.

step12> Orangish yellow로 꽃송이의 테두리나 꽃잎 경계 부분에 포인트를 주세요.

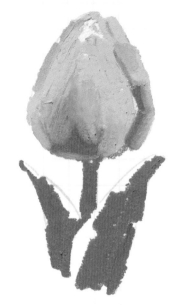 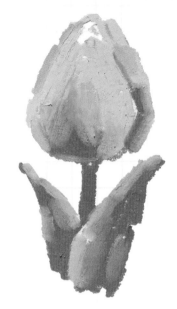

step13〉 Light olive로 줄기와 잎을 칠합니다. 이때 잎의 경계는 살짝 비워주세요.

step14〉 Lime green으로 비워뒀던 잎의 경계를 칠하고, 잎의 테두리를 칠합니다.

09 리본을 묶은 라벤더

다양한 터치 방법을 활용하여 라벤더 꽃다발을
그려보세요.

【 색상 】

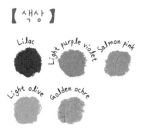

Lilac

Light purple violet

Salmon pink

Light olive

Golden ochre

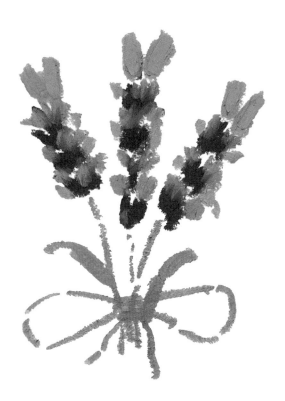

♧ 리본을 묶은 라벤더는 이렇게 그려보세요 ♧

✳ 꽃송이 모양에 따라 라벤더 종이 달라져요.
프렌치 라벤더는 귀가 크고 꽃송이가 짧고 도톰해요.
잉글리쉬 라벤더는 꽃송이가 작고 간격이 넓은 편이에요.

✳ 스케치할 때는 리본 묶을 부분에
미리 점을 찍고, 점을 기준으로
줄기를 길게 그려나가 보세요.
꽃다발을 모아 그리는 것이 더욱 쉬워질 거예요.

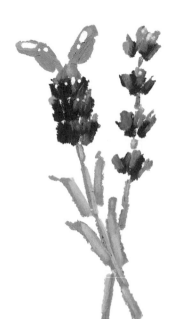

✳ 줄기 끝의 높이를
각각 다르게 연출해 보세요.

✳ Golden ochre로 리본을 그리면 빈티지한 느낌의
마끈으로 묶은 듯 라벤더와 잘 어울려요.

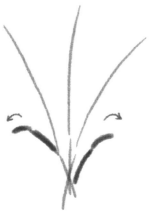

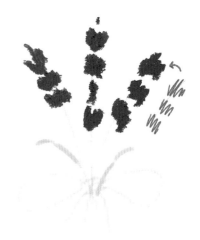

step1> 연필로 직선 3개를 아래쪽에서부터 엇갈리게 그어주세요. 잎은 바깥으로 퍼진 도톰한 곡선으로 그립니다.

step2> 리본을 그리고, 줄기의 어느 부분에 꽃을 그릴 것인지 점을 찍어 표시해 주세요. (줄기 길이의 1/2 정도가 적당)

step3> Lilac으로 짧은 터치를 3~4번에 나누어 칠해주세요.

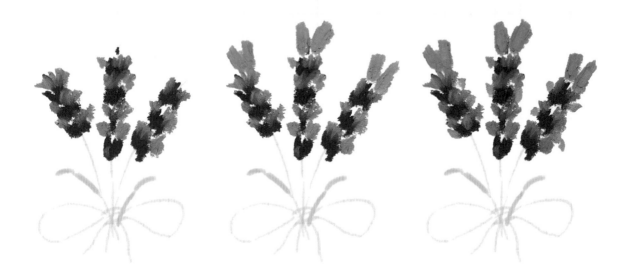

step4〉 Light purple violet으로 Lilac 사이를 짧은 터치로 채워주세요.

step5〉 꽃줄기의 끝 부분에 넙적한 꽃잎 두개를 토끼 귀처럼 그립니다.(프렌치 라벤더의 특징)

step6〉 Salmon pink로 Light purple violet 주변에 포인트 주세요.

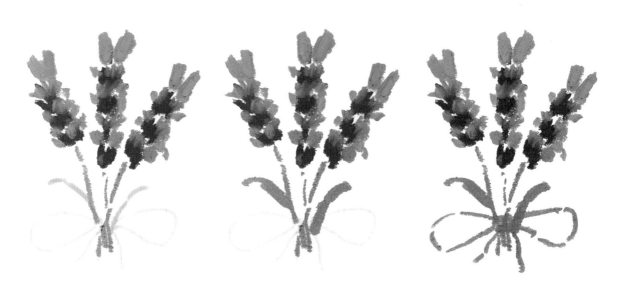

step7> Light olive로 줄기를 얇게 그어 주세요.

step8> 줄기보다 두꺼운 굵기로 잎을 칠합니다.

step9> Golden ochre로 줄기가 모아지는 부분에 리본을 그려주세요.

10 꼬순내 나는
강아지

찹쌀떡이 강아지로 변한다면, 이런 모습일까
요? 콩고물이 묻은 듯 꼬수운 색감의 강아지를
그려보세요.

【 색상 】

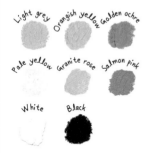

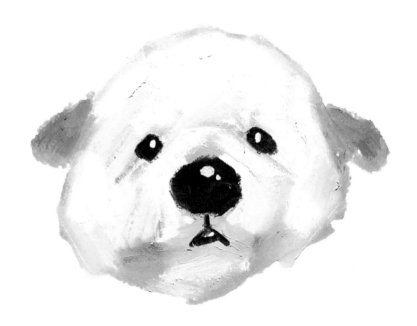

♧ 꼬순내 나는 강아지는 이렇게 그려보세요 ♧

✱ 볼살이 통통한 강아지의 얼굴은 찐빵
모양으로 그려볼게요.

✱ 귀는 작고 동그랗게 그리고,
코는 얼굴 중앙보다 더 아래에 그려주세요.

✱ 털 색만 칠하면 너무 밝아서
흰 배경과 구분이 잘 안되기 때문에
한 단계 더 진한 Orangish yellow로
테두리를 만들어 주세요.

✱ 빗금 친 부분을
가장 밝게
표현해 주세요.

✱ 눈은 아래로 살짝 처지게 그리고,
코를 눈보다 크게 그려보세요. 눈을 뜨다 만 듯
멍한 표정이 더욱 귀엽게 느껴진답니다.

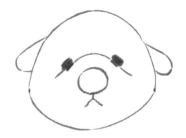

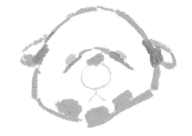

step1> p.67 노트의 스케치 과정에 이어, 강아지의 눈과 입을 마저 그려주세요.

step2> Light grey로 귀와 얼굴의 경계, 주둥이 경계 부분을 칠합니다. Orangish yellow로 얼굴의 테두리 전체를 얇게 긋고, 턱 아래쪽을 넓게 칠하여 어두운 부분을 표현해 주세요.

step3> Golden ochre로 귀, 눈 위에 옴폭 들어간 부분, 주둥이 아래쪽을 작게 칠해주세요.

step4〉 Pale yellow를 전체적으로 칠합니다. 이때 테두리도 덮어 부드럽게 풀어주세요.

step5〉 입 주변에는 Granite rose로, 귀에는 Salmon pink로 포인트 줍니다. p.67 노트의 빗금 영역을 참고하여, 가장 밝은 부분을 White로 세게 덮어주세요. 이때 귀는 덮지 않아요.

step6〉 눈, 코, 입을 Black으로 칠합니다. 오일파스텔이 뭉툭하니 검은색 색연필을 사용해도 좋아요. White로 눈, 코에 하이라이트를 작게 얹어주세요. 이때 흰색 페인트 마카를 사용하면 더욱 섬세하게 표현할 수 있어요.

11 과즙 팡팡 애플망고

애플망고 색 비율은 이것만 기억하세요!
'빠아아알강주황노(초)'

【 색상 】

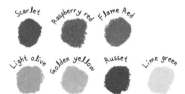

Scarlet Raspberry red Flame Red

Light olive Golden yellow Russet Lime green

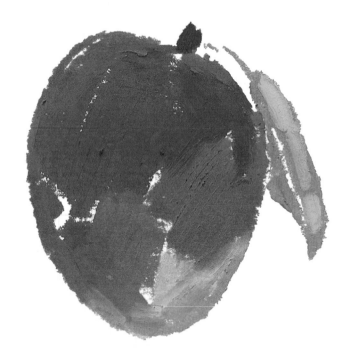

♧ 과즙 팡팡 애플망고는 이렇게 그려보세요 ♧

✳ 퀴즈!

이 그러데이션에서 가장 마지막에 칠하는 색은?

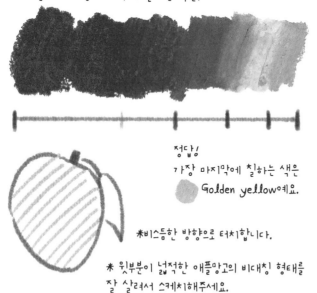

정답!

가장 마지막에 칠하는 색은

Golden yellow예요.

✳비스듬한 방향으로 터치합니다.

✳ 윗부분이 넓적한 애플망고의 비대칭 형태를 잘 살려서 스케치해주세요.

✳ 부드럽게 그러데이션하는 스타일이 좋다면 경계를 더 자연스럽게 풀어주세요.

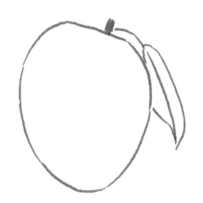

step1> 연필로 애플망고를 스케치합니다. 모서리가 둥근 직각 삼각형 형태로 그려주세요.

step2> Scarlet으로 망고의 위쪽 약 50%를 칠해주세요.

step3> Raspberry red로 위쪽 테두리를 채우고, Scarlet 주변을 그러데이션 합니다.

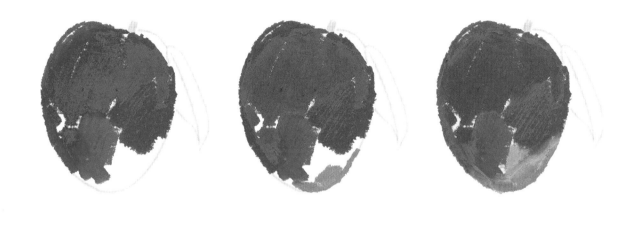

step4> Flame red를 Raspberry red 주변에 칠해주세요.

step5> Light olive로 아래쪽 테두리를 칠해주세요.

step6> 붉은 계열과 연두색 사이에 Golden yellow를 채워 자연스럽게 이어줍니다.

step7> Russet으로 꼭지를 짧고 도톰하 게 그려주세요.

step8> Light olive로 잎을 칠합니다. 이 때 잎의 중앙선을 살짝 비워두고 칠해 주세요.

step9> Lime green을 Light olive 위에 작 게 얹어 잎의 밝은 부분을 표현해 주세 요.

12 팔짱 낀 고양이

눈을 반짝이며 혀를 빼꼼 내민 귀여운 고양이를
그려보세요.

【 색상 】

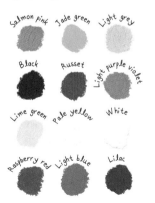

Salmon pink · Jade green · Light grey

Black · Russet · Light purple violet

Lime green · Pale yellow · White

Raspberry red · Light blue · Lilac

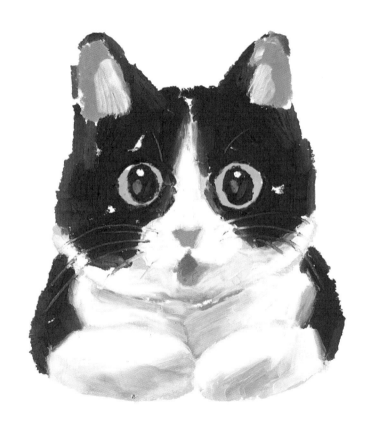

♧ 팔짱 낀 고양이는 이렇게 그려보세요 ♧

고양이의 눈을 그릴 때는
눈알:눈 사이:눈 옆 여백 = 1:1:1
정도의 비율로 그리면 자연스러워요.

눈을 먼저 그린 후,
삼각형 위치에 맞추어
코를 그려주세요.

검은 동공은 커다란 타원형으로
그려주세요.

✳ 수염 표현법

사방으로 쭉 뻗는 직선보다

아래로 살짝 처진 곡선으로
그리면 더 자연스러워요.

✳ 외곽선을 ● Russet으로
마무리할 때는 검은색
위에서부터 다음과 같은
터치 방향으로 살살
풀어주면 부드럽게
블렌딩할 수 있어요.

✳ 눈알의 하이라이트
흰색 페인트 마카나 수정액을
활용하여 더욱 섬세하게
표현해 보세요.

step1> 고양이의 얼굴은 찐빵 모양으로, 귀는 세모 모양으로 그립니다. p.76 노트의 비율을 참고하여 동그란 눈과 코도 그려주세요. 팔은 팔짱을 낀 듯 긴 타원형으로 그립니다.

step2> 스케치를 구체적으로 수정합니다. 귀 안쪽 영역을 표시하고, 검은 동자도 눈알 꽉 차는 타원형으로 그려주세요. 검은 털과 흰 털의 경계도 구분해 줍니다.

step3> Salmon pink로 귀 안쪽, 코, 혓바닥을 칠하고 Jade green으로 눈동자 전체를 빽빽하게 칠해주세요.

step4〉 Light grey로 흰 털의 테두리 전체를 도톰하게 그어주세요.

step5〉 Black으로 검은 털을 전체적으로 칠합니다. 이때 외곽선에 딱 맞추어 칠하지 않고 넓은 면 위주로 편하게 칠해주세요.

step6〉 검은 털의 바깥 테두리 부분은 Russet으로 마무리합니다. 가슴팍, 팔 아래와 같이 흰 털의 어두운 부분에는 Light purple violet을 칠해주세요.

step7〉 흰 털의 밝은 부분에는 Lime green, Pale yellow를 넓게 칠해주세요. 이때 검은 털에 칠해놓은 색이 번지지 않도록 닿지 않게 칠합니다.

step8〉 White로 흰 털을 부드럽게 블렌딩하고 눈과 검은 털의 경계는 검은색 색연필로 섬세하게 모양을 다듬어 주세요. Black으로 검은 눈동자도 조심스럽게 칠합니다.

step9〉 Raspberry red를 혓바닥 안쪽에 작게 칠해주세요. 검은 눈동자 안에는 Light blue와 Lilac으로 은은한 포인트를 주고 White로 하이라이트도 표현합니다. 수염은 스크래퍼나 흰색 색연필로 세게 그어주세요.

079

13 방긋 웃는 우파루파

물속에 사는 귀여운 생명체! 우파루파라고 불리는 이 친구의 진짜 이름은 아홀로틀이에요. 멕시코에서 왔답니다. 분홍빛 색감과 방긋 웃는 듯한 얼굴이 매력적이에요.

【색상】

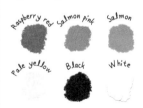

Raspberry red Salmon pink Salmon

Pale yellow Black White

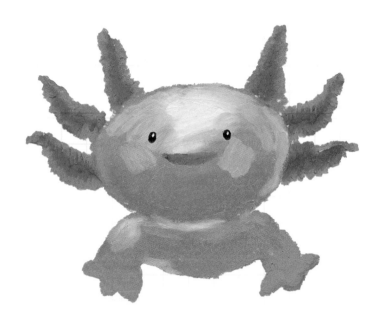

🌿 방긋 웃는 우파루파는 이렇게 그려보세요 🌿

✳ 뿔처럼 생긴 이 분홍색 갈퀴의 정체는
사실... 아가미예요!

Salmon Pink
터치 방법

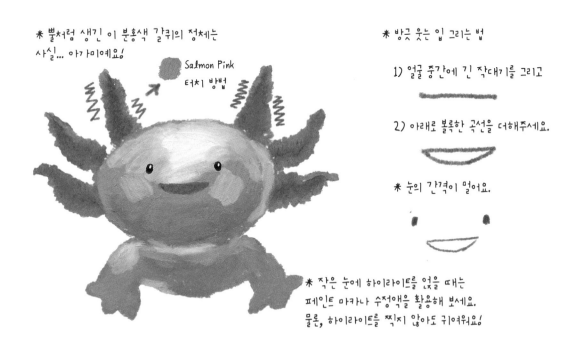

✳ 방긋 웃는 입 그리는 법

1) 얼굴 중간에 긴 작대기를 그리고

2) 아래로 볼록한 곡선을 더해주세요.

✳ 눈의 간격이 멀어요.

✳ 작은 눈에 하이라이트를 얹을 때는
페인트 마카나 수정액을 활용해 보세요.
물론, 하이라이트를 찍지 않아도 귀여워요!

step1> 연필로 납작한 동그라미를 그리고, 중간에 눈과 입을 그립니다. 그 아래에는 비슷한 너비로 작은 몸통을 그려주세요.

step2> 몸통 아래에 짧고 통통한 발을 그려주세요. 머리 위에는 뿔처럼 생긴 아가미를 두 개 그립니다. 이때 아가미는 최소한 눈의 간격만큼 띄워주세요.

step3> 아가미는 한쪽에 3개씩, 총 6개 그립니다. 물살에 휘날리듯 곡선으로 그려주세요.

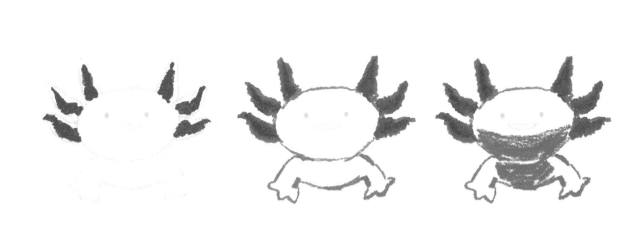

step4〉 Raspberry red로 아가미 안쪽을 칠해주세요.

step5〉 Salmon pink를 지그재그를 그리듯 짧게 터치하여 아가미 안쪽에 칠해놓은 Raspberry red가 바깥으로 번지게 칠합니다. 그리고 뿔 얼굴과 몸통의 테두리도 그려주세요.

step6〉 Salmon pink로 우파루파의 어두운 부분인 얼굴 아래쪽과 몸통 중간(얼굴의 그림자가 생겨서 어두운 부분)을 빽빽하게 칠합니다.

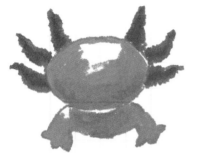 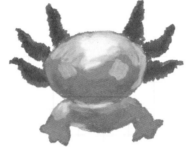 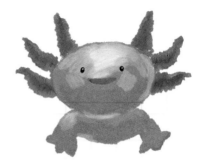

step7> Salmon으로 우파루파 정수리를 제외한 나머지 부분을 모두 칠해주세요.

step8> Pale yellow로 얼굴에서 가장 밝은 정수리를 칠합니다. 팔 위쪽도 살짝 칠해 입체감을 강조해 주세요.

step9> Black으로 눈을 작게 그리고, White로 눈 속의 빛을 표현합니다. 입은 Raspberry red로 해주세요. 칠하다가 잘못 칠하더라도 스크래퍼로 긁어서 모양을 수정할 수 있어요.

Rabbit's Crayon #04
다채로운 색감으로 조화롭게 그리기

14 동그란 아보카도

동그란 씨앗이 볼록 튀어나와 있는 아보카도를
입체적으로 그려보세요.

【 색상 】

Emerald green Light olive Russet

Golden ochre Pale yellow White

Yellow green Lemon yellow Orangish yellow

Brown Lilac

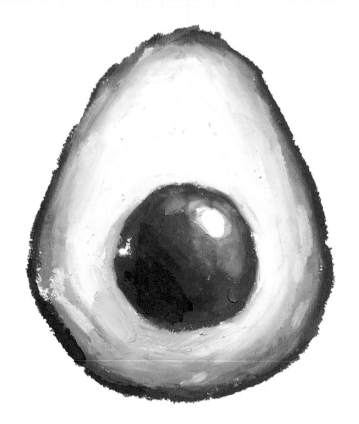

🌿 동그란 아보카도는 이렇게 그려보세요 🌿

Pale yellow처럼 밝은색으로 면을 채울 때는
오일파스텔을 휴지로 깨끗하게 닦아서 써야 합니다.

만약 휴지로 닦아내기가 정말 귀찮다면!
다른 색에 닿지 않도록 넓은 면을 먼저 칠한 후
경계를 그러데이션 할 수 있어요.
(p.89~90 step 6, 7 참고)

그러데이션도 했다가 휴지로 닦고 또 면 채웠다가
그러데이션 했다가 휴지로 또 닦고...
단계를 구분하지 않고 칠하면
더 자주자주 오일파스텔을 닦아야 해요.

✳ 빛이 우측 상단에서 내리쬘 때,
밝은 곳과 어두운 곳을 찾아보세요.

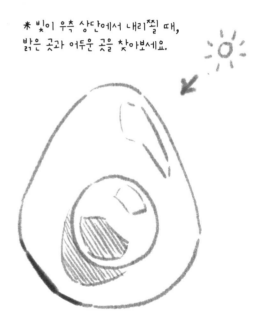

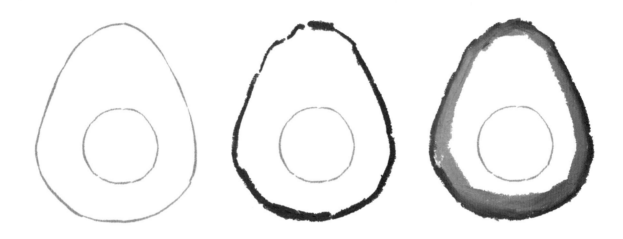

step1> 둥근 물방울 모양으로 아보카도 를 그려주세요. 씨앗은 아래쪽에 그립 니다.

step2> Emerald green으로 테두리를 얇 게 그어 껍질을 표현해 주세요.

step3> Light olive로 껍질 안쪽을 도톰 하게 칠합니다. 이때 겉껍질이 두껍게 표현된 부분을 살짝 덮으면서 보완할 수 있어요.

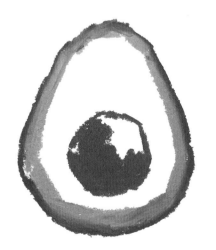
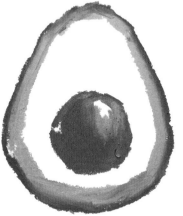
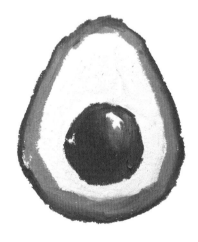

step4〉 Russet으로 씨앗의 테두리를 그
어주고, 어두운 부분인 좌측 하단을 넓
게 칠해주세요.

step5〉 씨앗의 우측상단을 Golden ochre
로 칠합니다. Russet과의 경계는 자연스
럽게 그러데이션 해주세요.

step6〉 Pale yellow로 주변의 진한 색에
닿지 않도록 유의하며 과육을 칠해주세
요.

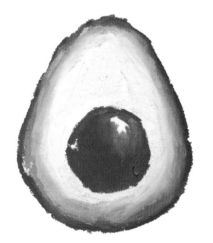
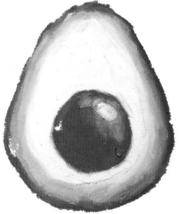
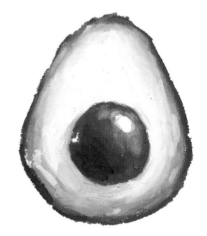

step7〉 Pale yellow로 Light olive와 Pale yellow 경계를 껍질과 같은 방향으로 그러데이션 해주세요. 이렇게 따로 칠하면, 밝은 과육 부분에 진한 색이 지저분하게 번지는 걸 방지할 수 있어요.

step8〉 Pale yellow로 씨앗 주변의 과육을 조심스럽게 칠하고 씨앗의 가장 밝은 부분인 우측 상단에 White를 세게 얹어 강조해 주세요.

step9〉 명암을 더 강조합니다. Orangish yellow로 과육의 좌측 하단에 씨앗의 그림자를 표현해 주세요. Yellow green, Lemon yellow와 같이 밝고 채도가 높은 색을 과육의 우측 상단에 칠해서 더욱 밝고 화사한 느낌을 표현해 주세요. 씨앗 좌측 하단에 Brown, 껍질의 좌측 하단에는 Lilac을 얹어 어둠을 더합니다.

15 체리를 올린
커스터드푸딩

생크림과 체리를 올린 커스터드푸딩을 그려보
세요. 블렌딩 기법을 활용해 생크림을 더 달콤
하게 만들어 볼까요?

【 색상 】

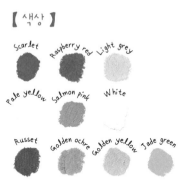

Scarlet Rasberry red Light grey

Pale yellow Salmon pink White

Russet Golden ochre Golden yellow Jade green

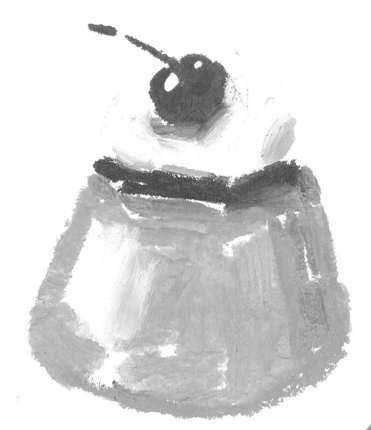

☘ 체리를 올린 커스터드푸딩은 이렇게 그려보세요 ☘

✳ 체리 위치

✳ 빛이 좌측 상단에서 내리쬔다고
가정하여 명암을 표현해 보세요.

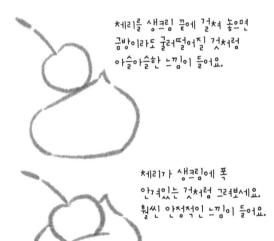

체리를 생크림 끝에 걸쳐 놓으면
금방이라도 굴러떨어질 것처럼
아슬아슬한 느낌이 들어요.

✳ 흰 생크림의 외곽선은
White 대신 ⬤ Light grey로
그어서 흰 배경과 구분해 주세요.

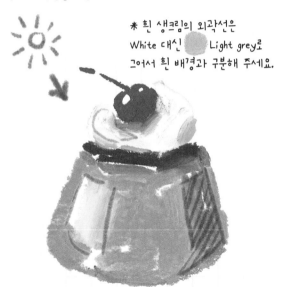

체리가 생크림에 폭
안겨있는 것처럼 그려보세요.
훨씬 안정적인 느낌이 들어요.

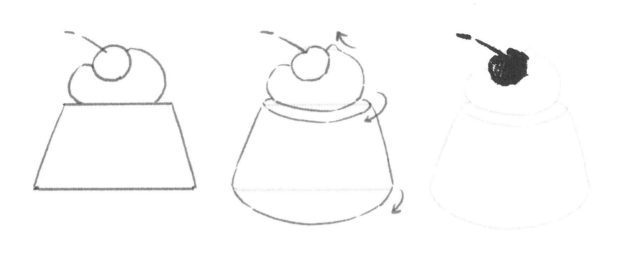

step1> 연필로 푸딩은 사다리꼴 모양으로 그리고 그 위에 동그란 체리와 크림을 차례대로 쌓아 그려주세요.

step2> 푸딩이 더 입체적으로 느껴지도록, 사다리꼴의 위아래 선을 기준으로 곡선을 그려주세요. 생크림의 끝도 뾰족하게 수정합니다.

step3> Scarlet으로 체리와 꼭지를 칠합니다.

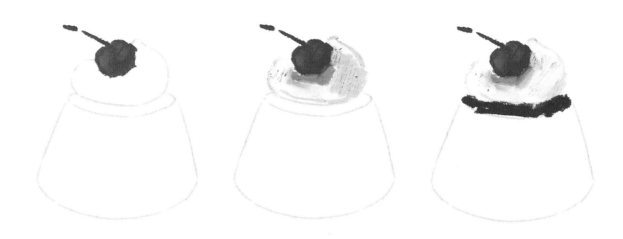

step4〉 체리의 위쪽에 Raspberry red를 얹어 좀 더 밝게 만들어 주세요.

step5〉 생크림의 밑 색을 칠합니다. 테두리와 우측 하단은 Light grey로 칠하고, 밝은 부분은 Pale yellow, 체리 바로 아래에는 Salmon pink를 칠해주세요.

step6〉 White로 생크림에 칠한 밑 색을 부드럽게 섞어주고 Russet으로 푸딩의 윗면을 얇게 칠해주세요.

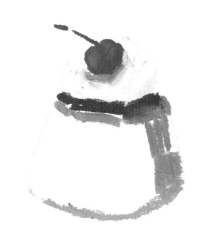
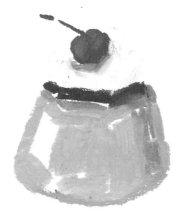
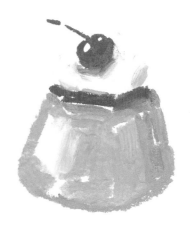

step7〉 Golden ochre로 푸딩 옆면의 위 아래 테두리, 오른쪽 어두운 부분을 칠해주세요.

step8〉 푸딩의 옆면을 Golden yellow로 채우는데, 가장 밝은 부분은 비워둡니다.

step9〉 체리 위쪽에 White를 얹고, 푸딩의 밝은 부분에는 Pale yellow를 칠해 부드러운 느낌을 표현해 주세요. 생크림 우측 하단에는 Jade green을 작게 얹어 포인트를 주세요.

16 무지갯빛 칵테일

층층이 다른 색감을 쌓은 무지갯빛 칵테일. 빨
강, 노랑, 파랑의 경계에 적절한 중간색을 채워
자연스러운 그러데이션을 표현해 보세요.

【 색상 】

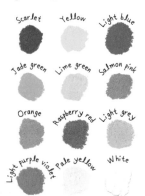

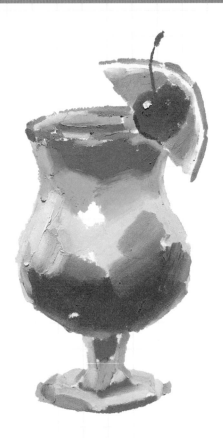

😊 무지갯빛 칵테일은 이렇게 그려보세요 😊

칵테일 잔의 비율은 크게 3:1로 나눠주세요.

✳ 색칠 순서
1) 음료 & 체리 알맹이
2) 잔
3) 오렌지 조각
4) 체리 꼭지

✳ 칵테일 잔을 그릴 때는
네모 틀에 맞추어
차근차근 그려보세요.

✳ 유리잔 색칠 방법
 Light grey로 기준을 잡은 후,
음료에 사용한 색깔들을
골고루 칠해주세요.

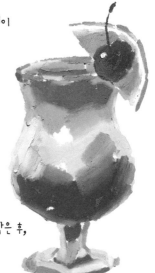

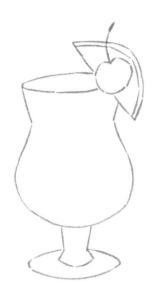

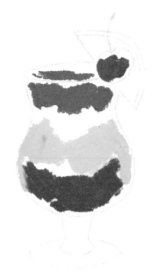

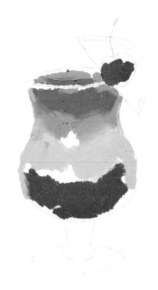

step1> 컵을 그리고, 우측에 비스듬하게 오렌지 조각과 체리를 꽂아주세요. 체리는 오렌지 조각보다 작은 크기의 둥근 하트 모양으로 그립니다.

step2> 음료의 아래층은 Scarlet, 중간층은 Yellow, 위층은 Light blue로 칠해주세요. 이때 각 색이 닿지 않도록 간격을 두고 칠합니다. 유리잔 입구 테두리 부분은 얇게 비워두고 Scarlet으로 체리 안쪽도 넓게 칠해주세요.

step3> Light blue와 Yellow의 경계는 Jade green, Lime green을 채워 자연스럽게 그러데이션 합니다. Lime green과 같이 밝은색으로 유리잔 테두리도 살짝 다듬어 주세요.

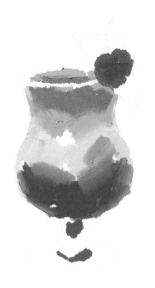

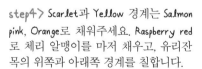

step4〉 Scarlet과 Yellow 경계는 Salmon pink, Orange로 채워주세요. Raspberry red로 체리 알맹이를 마저 채우고, 유리잔 목의 위쪽과 아래쪽 경계를 칠합니다.

step5〉 Light grey로 유리잔 입구, 목 테두리를 칠하고 Jade green, Light blue로 목 안쪽, 바닥 테두리의 일부를 얇게 칠해주세요.

step6〉 유리잔 입구와 테두리 일부에 Light purple violet으로 포인트를 주세요. 유리잔 목과 바닥에는 Salmon pink, Yellow, Lime green과 같이 음료에 사용했던 색으로 마저 채웁니다.

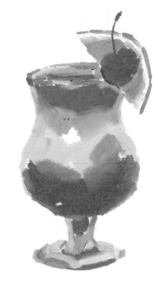
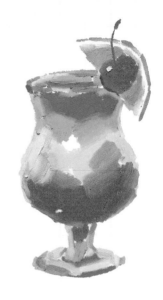

step7> Pale yellow로 오렌지 조각의 흰 껍질을 칠합니다. Orange로 오렌지 과육, 주황색 껍질을 칠하고, 유리컵 입구 테두리에 아주 얇게 얹어 오렌지 과육의 색감이 비친 듯한 느낌을 표현해 주세요.

step8> 오렌지 흰 껍질과 주황색 과육의 경계를 Yellow로 자연스럽게 이어주세요. Scarlet으로 체리의 꼭지를 얇게 긋고 꼭지 끝부분은 도톰하게 표현합니다.

step9> White로 체리의 좌측 상단에 작은 점을 찍어 하이라이트를 표현해 주세요. 이렇게 작은 점은 흰색 페인트 마카를 활용해도 좋아요. 유리잔 왼편에 두툼한 터치를 강하게 얹으면 더욱 입체감이 잘 느껴집니다.

17 상큼한 자몽에이드

자몽 조각, 로즈메리, 체리로 가득 채운 달콤
쌉싸름한 자몽 에이드를 그려보세요.

【 색상 】

Pale yellow Raspberry red Salmon pink

Orange Orangish yellow Scarlet

Flame Red Light olive Light grey Jade green

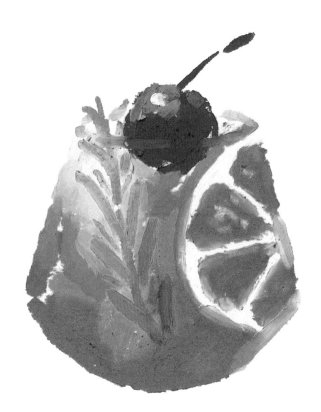

♧ 상큼한 자몽에이드는 이렇게 그려보세요 ♧

✳ 빛이 좌측 상단에서
내리쬔다고 가정해 보세요.

✳ 과육의 결은 길고 얇은 터치를
얹어서 표현해 주세요.

✳ 자몽에이드 그러데이션 순서

✳ 음료를 색칠할 때는
로즈메리 자리를 비워두지 않아도 괜찮아요.

✳ 색칠하다 보면 로즈메리 스케치가
안 보일 거예요. 이 형태를 참고하세요♬

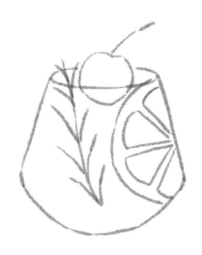

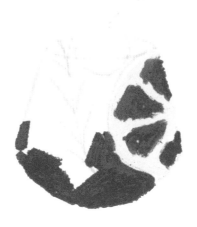

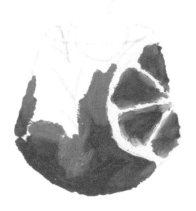

step1> 연필로 컵을 먼저 그린 다음, 컵 안에 반원 모양의 자몽 조각과 로즈메리를 크게 채우고, 컵에 반쯤 잠긴 듯 체리를 그려주세요.

step2> Pale yellow로 자몽의 흰 껍질 색칠. Raspberry red로 컵 아래쪽, 자몽 조각의 빨간 과육을 색칠합니다.

step3> Salmon pink로 음료를 그러데이션하고 과육의 빨간 부분에도 터치를 얹어주세요.

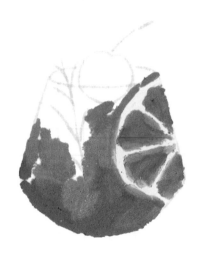

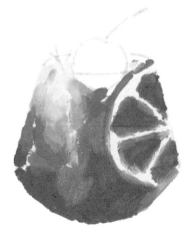

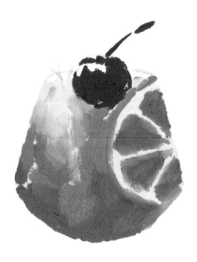

step4〉 Orange로 자몽 껍질을 칠하고
음료에도 그러데이션 해주세요.

step5〉 Orangish yellow, Pale yellow로
음료를 마저 채워주세요.

step6〉 Scarlet으로 체리를 색칠해 주세
요.

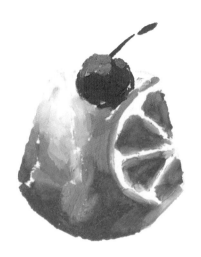

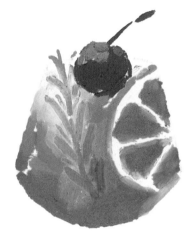

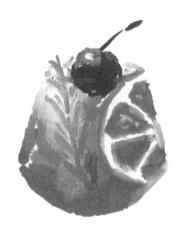

step7> Salmon pink, Flame red로 체리의 밝은 부분을 채워주세요.

step8> Light olive로 로즈메리를 색칠합니다.

step9> Light grey, Jade green으로 유리 컵 윗부분과 테두리 일부를 얇게 그어 마무리해 주세요.

18 말랑말랑
납작복숭아

유럽의 피크닉 장면에 꼭 등장하는 과일. 도넛
처럼 생긴 납작 복숭아를 그려보세요.

【 색상 】

Raspberry red Pale yellow Salmon pink
Lime green Orangish yellow Golden ochre Russet

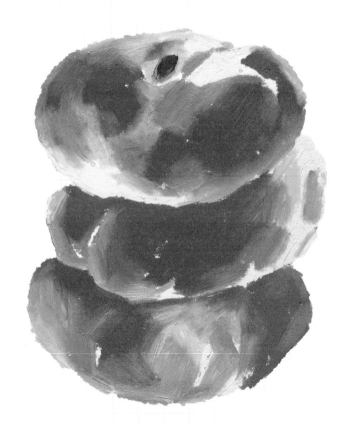

☘ 말랑말랑 납작복숭아는 이렇게 그려보세요 ☘

✳ 새빨간 복숭아가 되지 않도록
기존에 알고 있던 것과 다른 순서로 그러데이션 할 거예요.

1) Raspberry red와 Pale yellow로
 가장 진한 부분과 밝은 부분을 먼저 색칠하고

2) 그 사이에 Salmon pink와
 Orangish yellow를 채워주세요.

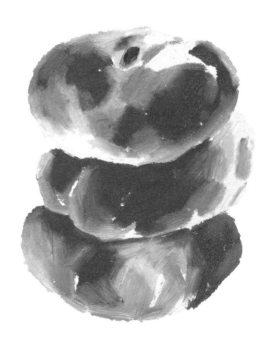

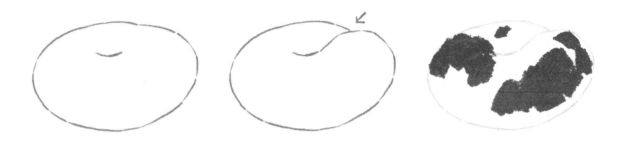

step1〉 연필로 납작한 동그라미를 그리고 위쪽 1/3 지점에 오목한 홈을 표시해 둡니다.

step2〉 오목한 홈에서부터 우측 상단으로 볼록하게 이어서 복숭아 모양을 다듬어 주세요.

step3〉 복숭아의 양옆으로 Raspberry red 를 넓게 칠합니다.

step4〉 복숭아의 위아래에 Pale yellow 를 넓게 칠해주세요.

step5〉 Salmon pink를 Raspberry red 주변 에 칠합니다.

step6〉 꼭지 부분에 Lime green을 칠합니다. 이때 연두색을 너무 많이 칠하면 덜 익은 것처럼 보이니, 조금만 칠하는 것이 좋아요.

step7> Orangish yellow로 분홍색 부분 과 상아색 부분의 경계를 자연스럽게 이어주세요.

step8> Golden ochre로 꼭지를 짧고 도톰 하게 그려주세요.

step9> 꼭지 위쪽에 Russet을 얹어 강 조합니다. 완성한 복숭아를 다양하게 연출해 보세요.

19 알록달록 무화과

진하고 화려한 모습에 의외로 들큼한 맛이 반전
매력인 무화과. 두 가지 버전으로 그려볼까요?

【 색상 】

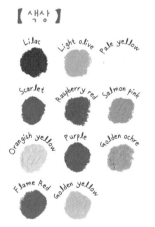

Lilac　Light olive　Pale yellow

Scarlet　Raspberry red　Salmon pink

Orangish yellow　Purple　Golden ochre

Flame Red　Golden yellow

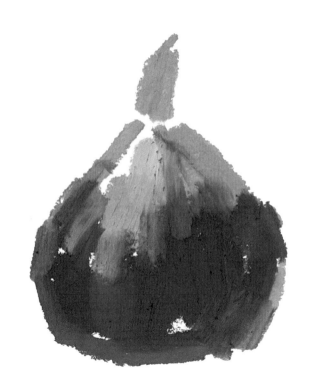

♧ 알록달록 무화과는 이렇게 그려보세요 ♧

❋ 과육 터치 방법
중간에서 바깥으로 퍼지는 방향으로
얇고 짧은 터치로 칠해주세요.
이때 터치가 잘 느껴지도록
너무 빽빽하지 않게 채우는 것이
중요해요.

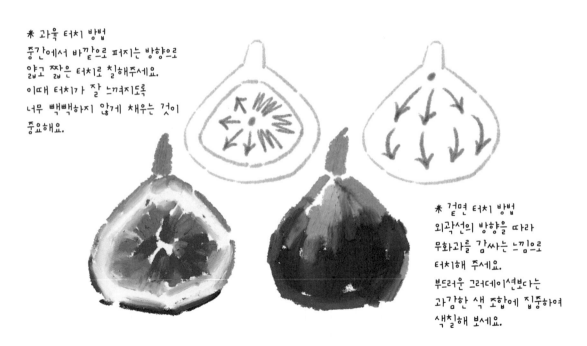

❋ 겉면 터치 방법
외곽선의 방향을 따라
무화과를 감싸는 느낌으로
터치해 주세요.
부드러운 그러데이션보다는
과감한 색 조합에 집중하여
색칠해 보세요.

퇴근 후 오일파스텔 드로잉

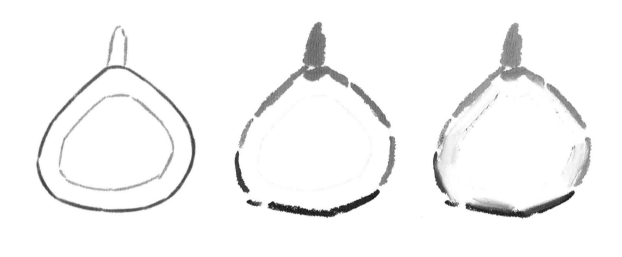

step1> 연필로 모서리가 둥근 세모 모양을 그린 다음, 얇은 꼭지와 과육의 경계를 그려주세요.

step2> 껍질의 아래쪽은 Lilac, 위쪽은 Light olive로 얇게 그어주세요.

step3> Pale yellow로 바깥 과육 도톰하게 채워주세요.

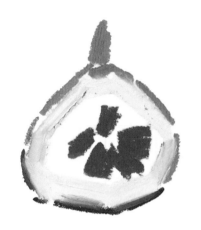

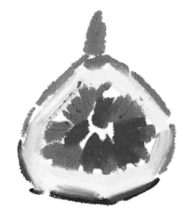

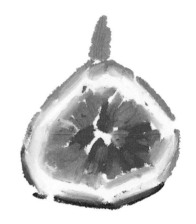

step4⟩ 안쪽 과육은 중간에서부터 Scarlet으로 색칠해 주세요. 중간에서 밖으로 퍼지는 방향으로 짧게 터치합니다.

step5⟩ Raspberry red로 남은 과육 부분을 칠해주세요.

step6⟩ 흰 과육과 붉은 과육의 경계를 Salmon pink, Orangish yellow로 색칠하며 그러데이션 해주세요.

step7> 무화과의 겉면은 동일하게 스케치 후 아래쪽은 Lilac, 위쪽은 Light olive로 넓게 색칠합니다. 이때 좌측 일부는 비워주세요.

step8> Lilac 주변, 아래쪽 테두리를 Purple로 터치해 주세요.

step9> Golden ochre로 Light olive와 Lilac의 경계를 칠하고 Flame red, Golden yellow로 비어있는 부분을 채워주세요.

20 유리컵에 든
딸기 라테

달콤한 딸기청과 우유를 섞어 만든 딸기 라테
를 다채로운 색감으로 그려보세요.

【 색상 】

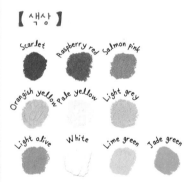

Scarlet　Raspberry red　Salmon pink

Orangish yellow　Pale yellow　Light grey

Light olive　White　Lime green　Jade green

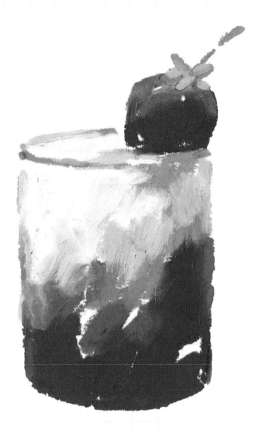

♧ 유리컵에 든 딸기 라테는 이렇게 그려보세요 ♧

✳ 흰 물체의 밑 색
외곽선 / 밝은 부분 / 어두운 부분

흰 배경과 구분하기 위해
외곽선은 ⬤ Orangish yellow로
얇게 색칠해 주세요.

✳ 터치의 크기와 방향을
다양하게 표현해 보세요.

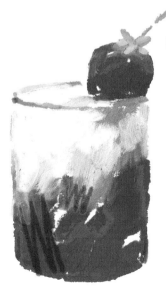

✳ 빨간 딸기청이 더욱 돋보이도록
⬤ Scarlet을 넓게 색칠해 주세요.

⬤ Salmon pink의 비율이 늘어나면,
딸기청과 우유를 충분히 저어서
섞은 느낌이 들어요.

취향에 따라
색의 비율을 조절해 보세요!

step1〉 유리컵을 네모나게 스케치합니다. 비율이 중요하니 너무 얇고 길어지지 않도록 유의하여 그려주세요. 그리고 컵 위에 딸기를 하나 얹어주세요.

step2〉 네모의 위아래 선을 곡선으로 수정하여 더욱 입체적인 컵을 만듭니다.

step3〉 Scarlet으로 딸기의 아랫부분과 컵 아래에 가라앉아 있는 딸기청을 색칠해 주세요.

step4〉 Raspberry red로 빨간 딸기청 주변을 채워주세요. 외곽선도 깔끔하게 긋고, 위쪽으로 그러데이션도 합니다.

step5〉 Salmon pink로 빨간 딸기청 위쪽을 칠합니다. 경계는 살짝 겹쳐주세요. Salmon pink와 Orangish yellow로 번갈아 가며 유리컵의 외곽선을 얇게 칠해주세요.

step6〉 우유의 밑 색을 깔아줍니다. 상대적으로 밝은 좌측에는 Pale yellow로, 어두운 우측에는 Light grey, Salmon pink를 칠해주세요.

 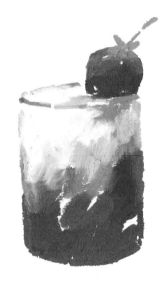 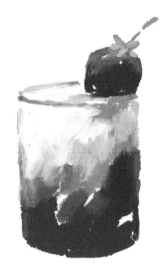

step7〉 Light olive로 딸기의 잎, 꼭지를 칠해주세요.

step8〉 White로 밑 색 깔아놓은 우유 부분을 부드럽게 블렌딩해주세요.

step9〉 Lime green, Jade green으로 잎과 꼭지에 포인트를 얹어 마무리합니다.

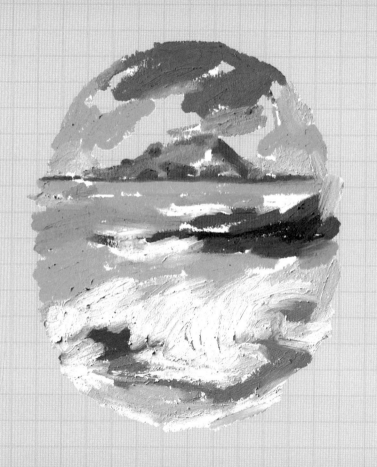

Rabbit's Crayon #05

꿈에서 본 듯

영롱한 색감으로 그리기

21 몽실몽실 알파카

몽글몽글한 터치와 블렌딩 기법을 활용해서 알파카의 복슬복슬한 털을 표현해 보세요.

【 색상 】

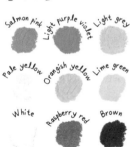

Salmon pink Light purple violet Light grey

Pale yellow Orangish yellow Lime green

White Raspberry red Brown

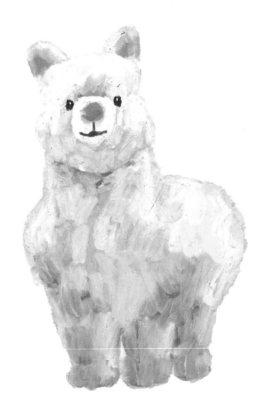

♧ 몽실몽실 알파카는 이렇게 그려보세요 ♧

✳ 알파카의 명암을 표현하는 중요한 색상

어두운 곳에는
Light purple violet
Light grey

밝은 곳에는
Pale yellow

✳ 이렇게 과감하게 밑 색을 칠해도
흰색으로 블렌딩해 주면
자연스럽게 어우러질 수 있어요.

✳ 더 밝은 느낌을 내고 싶다면?
흰색을 더 강하게 얹어보세요.

✳ 빛이 우측 상단에서 내리쬔다고 가정하고
동그라미 친 곳 위주로 밝게 칠해주세요.

✳ 눈이랑 입은
색연필로 칠해도 좋아요!

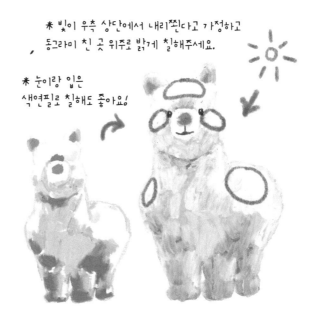

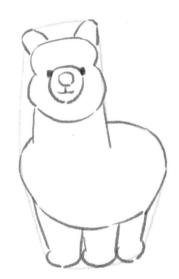

step1> 알파카를 그릴 때는 귀, 얼굴,목을 따로 그리지 않고, 전체적으로 두툼한 의자 형태를 먼저 그려주세요.

step2> 두툼하게 그려놓은 기준선에 최대한 맞추어 통통한 알파카의 디테일을 그려주세요. 빵빵한 털이 잘 느껴지도록 다리는 빈틈없이 앞다리 2개, 뒷다리 1개의 형태만 잡습니다.

step3> 귀 안쪽과 코를 *Salmon pink*로 칠해주세요.

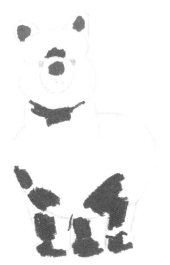
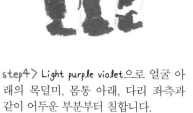
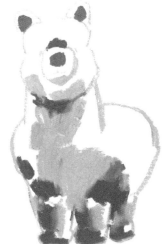
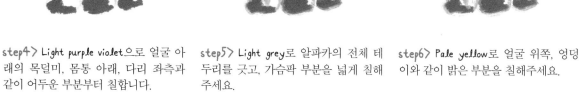
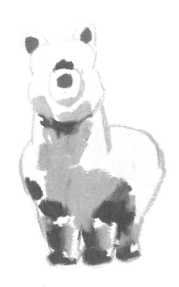

step4〉 Light purple violet으로 얼굴 아래의 목덜미, 몸통 아래, 다리 좌측과 같이 어두운 부분부터 칠합니다.

step5〉 Light grey로 알파카의 전체 테두리를 긋고, 가슴팍 부분을 넓게 칠해주세요.

step6〉 Pale yellow로 얼굴 위쪽, 엉덩이와 같이 밝은 부분을 칠해주세요.

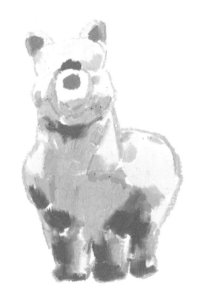

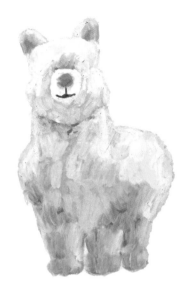

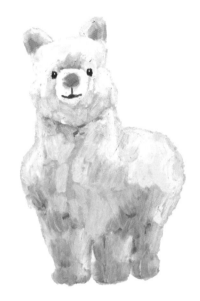

step7> 빈 곳에 Orangish yellow와 Lime green을 칠해주세요.

step8> 뽀글뽀글한 느낌의 터치를 살려 흰 털 부분을 White로 강하게 블렌딩해주세요. 코에 Raspberry red를 작게 얹어 포인트를 줍니다. Brown이나 검은색 색연필로 입도 얇게 그려주세요.

step9> Brown으로 눈을 그리고 White를 작게 얹어 하이라이트를 표현해주세요.

22 달콤한
딸기 케이크

알록달록한 색감의 끝판왕, 달콤한 딸기 생크 림 케이크를 그려보세요.

【 색상 】

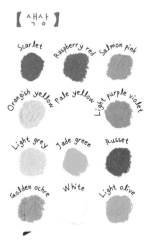

Scarlet | Raspberry red | Salmon pink

Orangish yellow | Pale yellow | Light purple violet

Light grey | Jade green | Russet

Golden ochre | White | Light olive

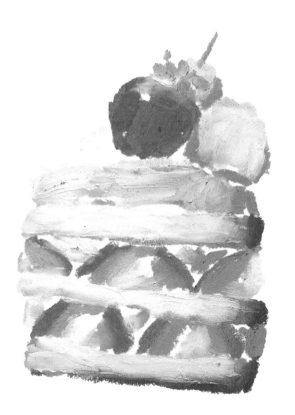

♧ 달콤한 딸기 케이크는 이렇게 그려보세요 ♧

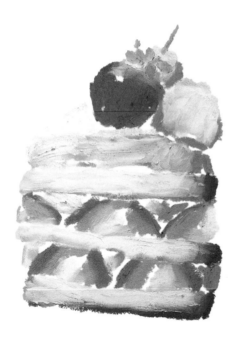

✳ 왜 빵 끝부분만 색이 진할까요~?
케이크 만드는 과정을 떠올려 보세요~

빵을 구울 때 틀에
닿는 부분은 더 노릇노릇해요.

커다란 홀 케이크를
조각내보면,

가로로 삼등분하여
생크림과 딸기 채우기

짜잔_

step1〉 케이크의 윗면은 세모, 옆면은 네모로 스케치 하고 위에는 동그란 딸기와 생크림을 올려주세요. 옆면은 총 6등분 하는데, 먼저 3등분한 다음 그 안에서 생크림층과 빵층을 한 번 더 나눠 줍니다.

step2〉 딸기의 꼭지를 그리고, 생크림 층에 딸기 단면을 반원 모양으로 그려 주세요.

step3〉 Scarlet으로 딸기의 하단을 넓게 칠하고, Raspberry red로 그러데이션 해주세요. 생크림 층의 딸기 단면도 Raspberry red로 테두리를 그어주세요.

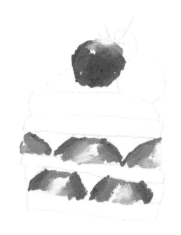
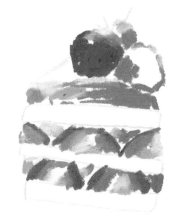
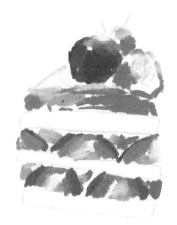

step4〉 딸기의 남은 부분을 Salmon pink, Orangish yellow, Pale yellow 순서로 채워주세요.

step5〉 생크림의 어두운 부분을 Light purple violet, Light grey, Jade green으로 칠합니다.

step6〉 생크림의 윗면과 같은 밝은 부분을 Pale yellow로 넓게 칠해주세요.

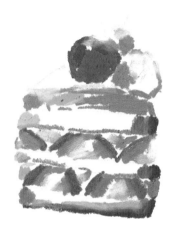

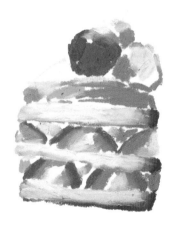

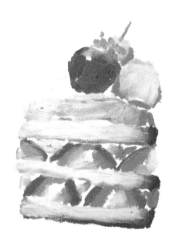

step7> Russet, Golden ochre, Orangish yellow로 빵 층의 옆과 아래, 테두리를 칠해주세요.

step8> Pale yellow로 빵 층을 넓게 덮어주세요.

step9> White로 생크림 부분들을 블렌딩하고, Light olive로 딸기 꼭지 그려 완성합니다.

23 행복을 주는 판다

아주 간단하게 검은 털 속의 검은 눈 그리는 법
을 배워볼까요? 귀여운 판다를 그리며 행복한
시간을 보내요!

【 색상 】

Light grey　Pale yellow　Salmon pink

Lime green　Orangish yellow　White

Black　Light blue　Light purple violet

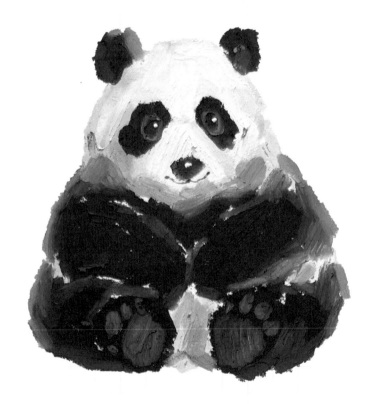

☘ 행복을 주는 판다는 이렇게 그려보세요 ☘

✳ 검은 털에 숨어있는 눈 그리는 법

1) 완두콩 모양으로
 검은 털을 칠해주세요.

2) Light grey로
 동그랗게 얹어주세요.

3) 회색 동그라미를 가득 채운다는
 느낌으로 검은색 동그라미를 얹어주세요.

✳ 판다는 삼각김밥 모양!
얼굴과 몸통의 비율은 1:1이에요.

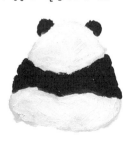

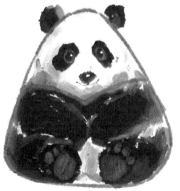

판다의 귀는 반달 모양으로
그려도 귀엽지만,

똑 떼어질 것 같은
수제비 모양으로 그려도 귀여워요.

133

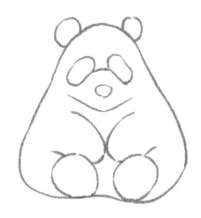

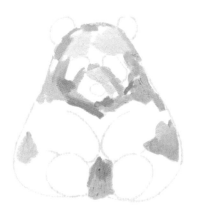

step1> 판다의 전체적인 모습을 모서리가 둥근 세모로 그린 후, 귀, 무늬, 팔, 발바닥을 그려주세요.

step2> Light grey로 흰털의 외곽선을 만들고 Pale yellow로 흰털의 밝은 부분을 넓게 칠합니다.

step3> 외곽선 주변으로 Salmon pink, Lime green, Orangish yellow를 자유롭게 칠해주세요.

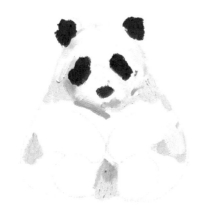

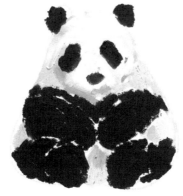

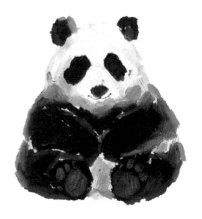

step4〉 White로 흰털 부분을 블렌딩해 주고. Black으로 귀, 무늬, 코를 색칠합니다.

step5〉 Black으로 팔, 다리, 발바닥을 색칠해 주세요. 이때 각 부위의 경계는 살짝 띄워 구분해 줍니다.

step6〉 Light blue, Light purple violet으로 검은 털 외곽선에 포인트를 그어주고 Light grey로 발바닥 젤리를 그려주세요.

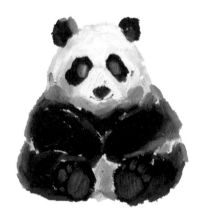

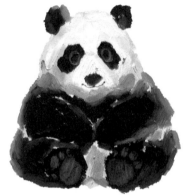

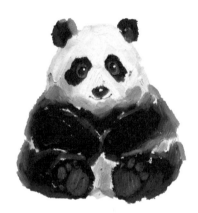

step7> 검게 칠한 눈 무늬 위에 Light grey로 동그랗게 색칠해 주세요.

step8> 동그랗게 칠한 Light grey위에 다시 한번 Black으로 더 작은 동그라미를 얹어주세요.

step9> 코와 검은 눈동자 우측 상단에 White로 점을 찍어 빛을 표현합니다.

24 분홍 노을이 진
호수 풍경

해 질 무렵의 분홍빛 노을 하늘과
푸른 호수에 비친 작은 섬을 그려보세요.

【 색상 】

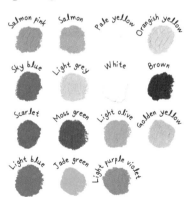

Salmon pink　Salmon　Pale yellow　Orangish yellow

Sky blue　Light grey　White　Brown

Scarlet　Moss green　Light olive　Golden yellow

Light blue　Jade green　Light purple violet

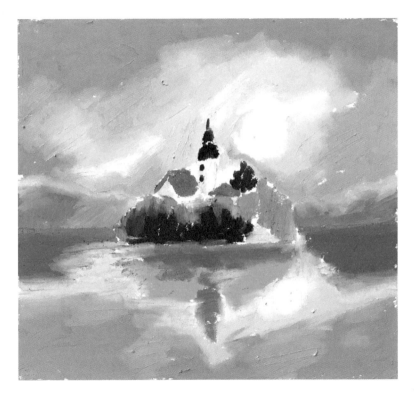

🌳 분홍 노을이 진 호수 풍경은 이렇게 그려보세요 🌳

✳ 어떤 색부터 칠해야 할까요?
일단, 무엇부터 칠할지 정해보세요. 하늘 → 먼 산 → 섬 → 호수

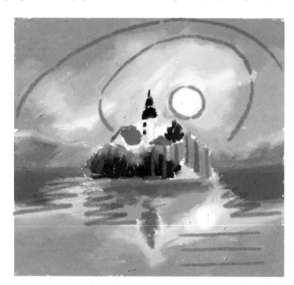

✳ 그렇다면, 하늘에서는 어떤 색부터 칠해야 할까요?
진한 색에서 밝은색 순서로 칠해야
부드럽게 그러데이션 할 수 있어요.

하늘은 햇빛을 중심으로
둥글게 감싸듯이 칠해주세요.

아 멀리 있는 산은
초록색 대신 회색을 섞은
푸른색으로 칠해보세요.

Sky blue ＋ Light grey

호수는 가로 방향으로 터치해 주세요.
서로 다른 색의 경계를 섞을 때도
가로 방향 지그재그로 풀어주세요.

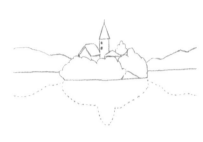

step1> 그리고자 하는 크기의 네모 프레임을 연필로 그리거나 마스킹 테이프를 붙여서 표시해 주세요. 중간에 수평선을 그리고, 수평선 위로 낮은 산, 수평선 아래에 섬을 그립니다. 섬 너비 2:1의 비율로 나무숲 2개를 그리고 그 위로 지붕만 살짝 보이는 다른 크기의 건물 3개를 그려주세요. 점선으로 표시된 호수 위 비친 모습은 굳이 스케치하지 않아도 괜찮아요. 대략적인 영역만 참고해 주세요.

step2> 하늘 바깥에서부터 섬을 감싸듯 둥근 방향으로 Salmon pink, Salmon을 칠해주세요. 해가 빛나는 섬의 우측 상단 하늘은 Pale yellow로 동그랗게 칠합니다.

step3> 하늘의 남은 부분은 Orangish yellow, Pale yellow로 자연스럽게 그러데이션 해주세요.

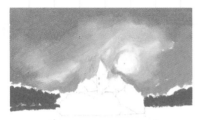 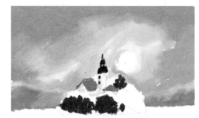

step4〉 Sky blue로 먼 산을 칠해주세요. 이때 외곽선까지 깔끔하게 칠할 필요는 없어요.

step5〉 Light grey로 먼 산을 블렌딩해 주고, 섬 위의 건물 벽을 칠해주세요. White로 건물 벽의 우측을 밝게 덧칠해 줍니다.

step6〉 Brown, Scarlet으로 건물의 지붕, Moss green으로 섬 위의 나뭇잎을 칠해 주세요. 이때 다양한 터치로 칠하면 그림이 더욱 풍성해 보여요.

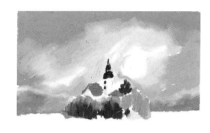
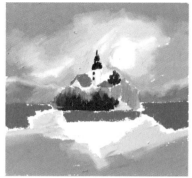
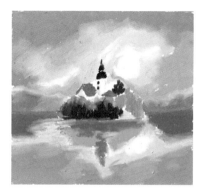

step7> Light olive로 나뭇잎 위쪽을 칠해 밝게 표현하고, Golden yellow로 포인트를 주세요. 이때 세로 방향으로 터치하면, 이후 가로 방향으로 터치하는 호수와 대비되며 보기에 더욱 좋아요.

step8> 호수는 수평선 기준 위쪽에 칠한 것들을 그대로 반사해서 칠한다고 생각하면 쉬워요.
Light blue로 먼 산이 반사된 영역을 칠하고, Salmon pink, Orangish yellow로 호수 아래쪽을 넓게 칠해주세요. 이때 푸른색과의 경계는 살짝 띄워둡니다.

step9> 섬이 반사된 부분은 Jade green, 건물이 반사된 부분은 Light purple violet으로 칠해주세요. 반사된 모양이 정확할 필요는 없어요. 대략 위아래 위치만 맞게 칠합니다. 푸른 계열과 Orangish yellow의 경계에는 Light grey를 가로 방향으로 채워 자연스럽게 풀어주세요. 해가 반사된 부분에는 White를 동그랗게 칠해주세요.

25 제주도 유채꽃밭

제주도 산방산이 보이는 노란 유채꽃밭. 암석이
드러난 독특한 산의 모습과, 꾸덕한 질감을 살
아있는 노란 꽃송이를 표현해 보세요.

【 색상 】

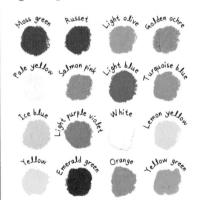

Moss green　Russet　Light olive　Golden ochre

Pale yellow　Salmon pink　Light blue　Turquoise blue

Ice blue　Light purple violet　White　Lemon yellow

Yellow　Emerald green　Orange　Yellow green

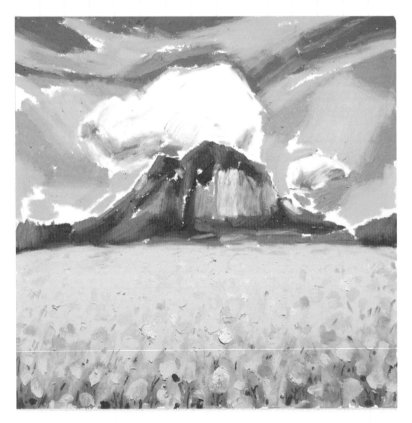

🌳 제주도 유채꽃밭은 이렇게 그려보세요 🌳

✳ 다양한 터치 방향으로 칠해요!

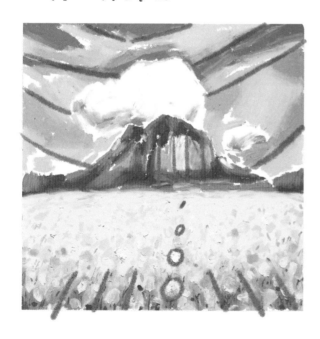

✳ 하늘
덩굴은 하늘로 쭉 뻗어나가듯
양옆, 위쪽으로 올라가는
방향으로 길고 넓게 터치해 주세요.

✳ 산
멀리 있는 낮은 산이지만
우뚝 서 있는 느낌을 내기 위해
세로 방향으로 터치해 주세요.

✳ 꽃송이
원근감이 잘 느껴지도록 멀리 있는
꽃은 작은 점으로, 가까이 있는 꽃은
거친 질감으로 크게 그려주세요.

✳ 줄기
살짝 안쪽으로 기울여서
터치해 주세요.

143

step1> 네모 프레임을 그리고 지평선을 중간쯤 그어주세요. 지평선 위로 산과 구름을 스케치합니다.

step2> Moss green, Russet으로 산의 어두운 부분 먼저 칠해주세요.

step3> Light olive로 산의 테두리와 나무가 있는 부분을 마저 칠해주세요.

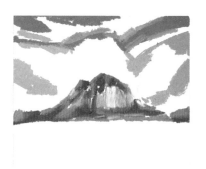

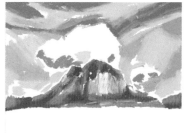

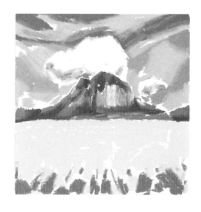

step4〉 Golden ochre, Pale yellow로 바위 부분을 칠하고 Salmon pink로 포인트를 넣어주세요.
하늘은 Light blue, Turquoise blue로 칠합니다.

step5〉 Ice blue로 하늘을 마저 채워주세요. Light purple violet으로 구름의 아래쪽 어두운 부분을 먼저 칠합니다.

step6〉 White로 구름을 블렌딩해주세요. 유채 꽃밭에는 Lemon yellow와 Light olive를 약 3:1의 비율로 채워줍니다. 이때 Light olive는 줄기 느낌을 표현하기 위해 안쪽으로 기울어진 긴 터치로 칠해주세요.

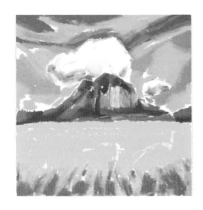 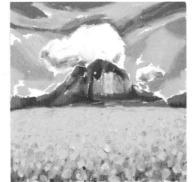

step7> 줄기 주변은 Yellow로 채워주
세요. 채우면서 Yellow로 Light olive를
덮어 경계를 풀어주세요.

step8> Lemon yellow 위에 Yellow, Lemon yellow, White를 강하
게 얹어 꽃송이를 표현합니다. 꽃송이는 위쪽은 작게, 아래쪽
은 크게 터치하여 거리감을 주세요.
Light olive 위에는 Moss green, Emerald green으로 줄기와 잎을
얇게 표현합니다. 마지막으로 노란 꽃밭 위에 Orange, Yellow
green을 아주 조금 콕콕 찍어 포인트를 주세요.

26 꽃이 핀 벽돌집의 푸른 문

아치형의 푸른색 문, 한가득 핀 분홍색 꽃송이,
붉은 적벽돌의 조화가 매력적인 풍경화를 그려
보세요. 빛이 우측 상단에서 내리쬔다고 가정하
여 바닥에 그림자와 벽돌의 명암을 넣어주세요.

【 색상 】

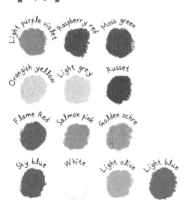

Light purple violet Raspberry red Moss green

Orangish yellow Light grey Russet

Flame Red Salmon pink Golden ochre

Sky blue White Light olive Light blue

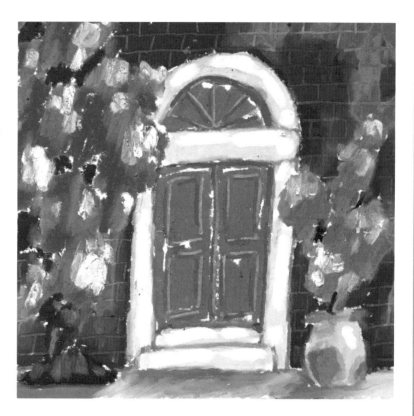

● ● ● ● ● ● ● ● ● ● ● ● ● ● ● ● ● ● ● ●

☘ 꽃이 핀 벽돌집의 푸른 문은 이렇게 그려보세요 ☘

✳ 벽돌은 전체적인 면을 칠한 후에
스크래퍼로 무늬를 긁어 표현해 보세요.

✳ 빛이 우측 상단에서
내리쬔다고 가정합니다.

✳ 푸른 문 몰딩의 입체감 표현법

스크래퍼나 흰색 색연필로
몰딩 모양으로 긁어낸 다음,
빛의 반대 방향(좌측 하단)에

 Light blue로 얇은 선을 그어주세요.

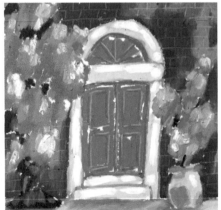

✳ 벽돌 무늬 쉽게 표현하는 법

1) 가로선을 길게 그어주세요.
조금 꾸불꾸불해져도 괜찮아요.

2) 세로선을
한 줄씩 그어주세요.
가로 : 세로 = 2:1

148

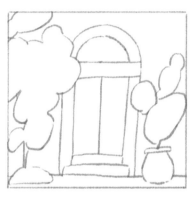 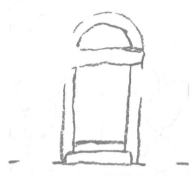 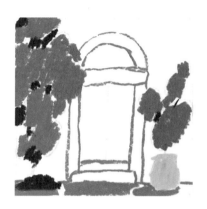

step1> 꽃을 스케치할 때는 자세히 묘사하기보다 전체적인 덩어리 위주로 그립니다. 꽃 덩어리로 문을 살짝 가리면 더욱 풍성하게 보여요.

step2> Light purple violet으로 문의 회색 돌기둥, 계단, 바닥의 외곽선을 그어 주세요.

step3> Raspberry red로 꽃 덩어리를 다양한 크기로 넓게 칠하고, 사이사이 Moss green으로 잎 덩어리를 작게 넣어 주세요. Orangish yellow로 항아리를 칠하고 Light purple violet으로 바닥의 그림자를 표현합니다.

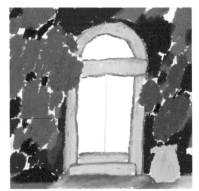

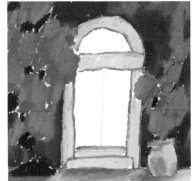

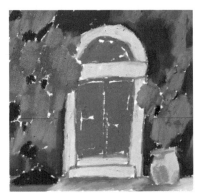

step4> Light grey로 기둥, 계단, 바닥을 칠합니다. Russet으로 벽돌벽의 80%를 채우고 빛에 가까운 우측상단 일부에는 Flame red를 칠해주세요.

step5> 꽃 덩어리 위에 Salmon pink를 얹어 입체감을 표현합니다. Golden ochre로 벽돌의 색을 그러데이션 해주고, 항아리의 어두운 부분도 표현해 주세요.

step6> Sky blue로 문을 칠해주세요.

150

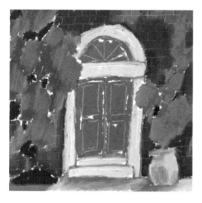

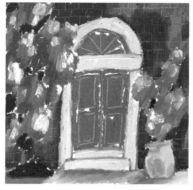

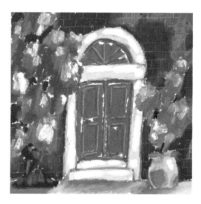

step7> 벽돌과 푸른 문은 흰색 색연필이나 스크래퍼로 긁어내 올록볼록한 질감을 표현해 주세요.

step8> 꽃 덩어리마다 우측 상단에 White를 강하게 얹어서 입체감을 극대화합니다.

step9> 초록 잎 곳곳에 Light olive를 밝게 얹어주세요. p.148 노트를 참고하여 Light blue 의 얇은 선으로 문의 무늬를 더욱 입체적으로 만듭니다. 회색 돌에는 White를 도톰하게 얹어주세요. 항아리의 밝은 부분은 White로 강조하고, 어두운 부분은 Flame red를 조금 얹어 강조해 주세요.

151

퇴근 후, 오일파스텔 드로잉

초판1쇄 인쇄 2023년 08월 18일
초판1쇄 발행 2023년 08월 25일

지은이 크레용토끼
펴낸이 최병윤
편집자 이우경
펴낸곳 리얼북스
출판등록 2013년 7월 24일 제2022-000213호
주소 서울시 마포구 월드컵로10길 28-2, 202호
전화 02-334-4045 팩스 02-334-4046

종이 일문지업
인쇄 수이북스

ⓒ크레용토끼
ISBN 979-11-91553-64-2 17650
ISBN 979-11-91553-65-9 14650(세트)
가격 15,000원